大型中国传统文化有声读物 ■ | |

图说中国古琴丛书

27

孔子与**幽兰**

An Illustrated Series on Chinese Guqin

刘晓睿————主编

古琴文献研究室————编

广西美术出版社

微信扫码听读书

幽蘭

主编
/ 刘晓睿

顾问
/ 朱虹 / 孙刚

执行编委
/ 海月

策划
/ 吴寒

内容整理
/ 董家寺

执行主任
/ 海靖 / 陈永健

文案编辑
/ 陈晓粉 / 杨翰

美编
/ 黄桂芳

绘图
/ 胡敏怡

播音
/ 肖鹏

古琴弹奏
/ 王鹏

目录 /contents

前 言

中国古琴是世界上最古老的弹拨乐器之一，有着数千年的历史背景和文化积淀。古琴艺术在中国音乐史、美学史、社会文化史、思想史等方面都具有广泛影响，是中国古代精神文化影射在音乐方面的重要载体，在人类文明史中占据着一席之地。

2003 年，中国古琴艺术被联合国教科文组织列入"人类口头和非物质遗产代表作"。2006 年，国务院将古琴艺术列入"第一批国家级非物质文化遗产名录"。2017 年，中共中央办公厅、国务院办公厅联合印发《关于实施中华优秀传统文化传承发展工程的意见》。推进中华优秀传统文化传承与发展，是对文化先进因素和优秀成分不断荟萃吸纳与凝结升华的过程。回归传统文化，就是要守住我们中华民族发展的根。

在这样的社会氛围下，近年来学习古琴的人越来越多，他们对琴学的追求也越来越迫切。这样的发展形势，也对古琴教学及古琴文化传播提出了更高的要求。琴曲背后的"文化"才是主导古琴历史文化传承发展的核心所在。

但是，要想相对贴切地将每一首琴曲的文化内涵表述出来，着实不易，这涉及庞杂的古琴学体系及丰富的历史文化知识。关于古琴学的体系，仅从文献整理的角度来看，在过去 10 年里，仅本书编者团队抢救整理的古琴历史文献就有 220 多部，琴曲数目（含同名琴曲）4300 余首，若按不重名计，则有 800 多首，从古琴文献的规模来看，目前已经超越了前人的整理工作。大型中国传统文化有声读物《图说中国古琴丛书》就是基于此的最新研究成果。

《图说中国古琴丛书》计划出版数百册，"一书一曲"，力求尽可能全面

地涉猎中国古琴的历史文献。每一册中有历史典故、琴曲赏析、曲谱源流、艺术表达分析等内容，从不同角度将一首古琴曲讲透彻。编撰过程中，最有价值的工作是编者投入无法估量的时间、精力，梳理曲谱中的原始文献记载，对比探究每一个谱本所载内容，对多个谱本进行注释分析，并结合人物传记等史料，全面深入地分析作者及琴曲，尽可能准确地挖掘琴曲的内涵。

在呈现形式上，《图说中国古琴丛书》的每一册皆是以一首古琴曲为核心，除了展现各种历史文献资料，还引入唐宋元明清的古琴古画素材，再加上视听新技术的运用，使阅读体验更丰富。这套丛书面世后，将解决古琴研习资料匮乏的问题。

作为当代古琴艺术发展的见证者和传播者，以及古琴文献的整理者和研究者，我们深感幸运与骄傲。坚定文化自信，推动中华优秀传统文化创造性转化、创新性发展——这是我们一切努力的出发点和落脚点。将修复古琴文脉的工程纳入传承弘扬中华优秀传统文化的康庄大道，我们从未忘记肩上的这个使命与责任！

编者的话

　　十年前，我爱上了古琴。古琴，7 根弦 13 个徽，琴体长度在 1.2 米左右，内有共鸣腔，木胎外面还包裹着坚硬的灰胎，特殊的结构和工艺使得古琴发出比较低的物理振动频率。抽样调查显示，大多数人初听古琴都会被它独有的音色所吸引。正如南怀瑾先生对古琴声音的论述：古琴的低频振动跟身体的气脉产生了共振，所以大家听古琴音乐觉得舒服。很多有学之士对古琴声音做了很多创新性研究，比如听古琴音乐可以舒缓、排解某些负面情绪，对轻度抑郁症患者有很好的帮助；古琴的五音对应五行关系，对应身体的心肝脾肺肾"五脏"，从而有中医音乐理疗的探索；古琴振动的频率跟寺庙里面的钟、磬以及梵音吟唱的频率极其接近，所以有人把古琴跟宗教修行综合在一起，创编了不少曲目。

　　到底是什么造就了古琴独特的发展与流传呢？我谈几点浅见。首先得益于古琴自身的悠久历史背景。据现存文献记载，古琴有 3500 年以上的历史，在这悠久的历史长河中，不仅有王侯将相的钟爱，还有文人骚客的青睐以及达官贵人的追捧。

　　其次，受益于数量可观的历史材料和琴器。我国古琴文献材料规模之庞大让人为之震撼。据不完全统计，存见的古琴文献有 220 多部，时间横跨 1000 多年。极其珍贵的古琴文献材料为古琴的发展注入了灵魂，使其脉络延绵，经久不衰，这在世界音乐发展史中也是少有的现象。此外，存世的琴器更是让人为之赞叹，从相继出土的汉代及战国时期的琴器，到流传到现在还能演奏的唐代琴器，都保持了硬件方面的物理结构。对比世界上其他乐器，这样的存在状态也是非常罕见的。

再次，受益于社会的富足。社会发展状态是文化的重要基础，社会稳定，人民衣食无忧，传统文化才会迎来新的发展契机。近几年，国家积极倡导大力发展传统文化，并且配套相应的政策，越来越多的饱学之士投入古琴的学习交流中，无疑对古琴的发展起到了一定的推动作用。相信未来几年，古琴艺术等传统文化在全世界范围内还会迎来新的热潮，它的奥妙将吸引更多人一起探究。

刘晓睿

2020 年除夕

《孔子与幽兰》概述

　　《碣石调·幽兰》是目前已知我国最早的文字曲谱，唐人手抄卷子，原件现藏于日本东京国立博物馆。该卷子是清末学者杨守敬在日本访求古书时发现的，后驻日公使黎庶昌将它影刊在《古逸丛书》当中，遂于国内得见。它通篇用 4954 个汉字具体描述了古琴演奏中的一些手法、指法及音高位置等内容。它的出现为我们了解和研究唐以前的古琴音乐面貌提供了重要的参考资料。

　　《幽兰》琴谱的序言指出，此谱为南朝梁人丘明的传谱，"丘公，字明，会稽人也。梁末隐于九疑山，妙绝楚调，于《幽兰》一曲尤特精绝。以其声微而志远而不堪授人。以陈祯明三年，授宜都王叔明。随（隋）开皇十年，于丹阳县卒，时年九十七。无子传之，其声遂简耳"。乐曲的全名为《碣石调·幽兰》，"碣石调"或是指它的曲调形式，因文献记载较为匮乏，故不详述。关于此谱的作者，序文中并未有明确说明，只是提到了传谱者"丘明"及受曲者"陈叔明"，但可以推测的一点是此曲的创作时间当早于梁末（约 557 年前）。序文中还提到此曲另有一名作"倚兰"（荻生茂卿等写本作"猗兰"），此一线索将《幽兰》和《猗兰》两首琴曲联系在了一起。历代传谱中收录有不少《幽兰》和《猗兰》的减字曲谱，相互之间确有一定的传谱脉络，但终归与文字谱《幽兰》在曲谱传承体系上存在很大差异，因此不能简单地将两种不同形式的曲谱混为一谈，称其为"同曲异名"也是不可取的。

　　关于《幽兰》的记载，在历代文献中亦有不少，但大多仅限于文字，未有具体的曲谱，对文字谱《幽兰》的记载更是相对匮乏，因此研究起来也颇为费力。提及《幽兰》的曲意及表达，现大多以蔡邕《琴操》中的文字记载作为主要观

点——《琴操》将《幽兰》与孔子的境遇联系到一起，提出"孔子作"的说法。但综合文字谱的记载来看，此说尚且缺乏有力的依据作为支撑，断不可视为结论。形成这种现象或是历代《幽兰》《猗兰》等曲的流传脉络所致，即在"幽兰"的自然属性阐发与以孔子为代表的儒家思想的人格特征之间找到了呼应与契合之处。

　　本书收录内容以《碣石调·幽兰》文字谱为主，结合杨宗稷《琴学丛书》中的《碣石调·幽兰》减字谱进行探究和学习，以求更贴切地将文字谱的内容表达出来。而关于历代流传的大多数《幽兰》或《猗兰》的减字谱版本，本书则不予收录，避免产生混淆，请读者明鉴。

凡 例

一、本书共计收录三种曲谱，分别为《碣石调·幽兰》文字谱和《琴学丛书》中的《〈幽兰〉减字谱》《〈幽兰〉双行谱》《幽兰》。

二、本书所收录的谱本仅供学者参究，并不表明谱本的价值高低。

三、为了让读者更加有效快速地了解《碣石调·幽兰》琴曲，本书注释和论述观点的部分内容含有个人理解，仅供参考。

四、古文阅读顺序与现代文略有差异，为了保持文献原貌，本书所录古书曲谱影印图片中的内容，阅读顺序均为从上到下，由右至左。

五、其他未录入本书的《碣石调·幽兰》谱本，并非其不具价值，只因篇幅有限，故暂未逐一录入。

六、关于曲谱的典故或白话文翻译，仅据所收曲谱版本内容进行列录，其余诸谱或存有他说，暂未查明，请读者自行鉴之。

七、为了让读者便于弹奏《碣石调·幽兰》，本书还收录了当代琴家打谱的《碣石调·幽兰》谱本。选取的打谱版本并不代表其价值高低，仅供读者参考之用。

八、为了增加内容的趣味性，本书采用了新的技术，书中附有听书二维码和琴曲欣赏二维码，仅供阅读、欣赏。

（明）仇英

玉洞仙源图（局部）

兰为琴者香

　　存见的古琴曲谱多达 4000 余首，其中《碣石调·幽兰》琴曲曲谱的展现与其余诸谱有所不同。它是最早以文字形式来记写琴曲的曲谱，相传是唐代人手抄的。古琴曲《碣石调·幽兰》常被琴友们称为《幽兰》。文字谱《碣石调·幽兰》不仅为琴曲曲谱的记写形式提供了一种重要的参考依据，而且为《幽兰》琴曲的历代传承奠定了坚实的基础。

一、《幽兰》初探

　　《碣石调·幽兰》手抄卷子原珍藏于日本京都市西贺茂神光院，现由东京国立博物馆收藏，为纸本墨书一卷。此谱在国内很长一段时期未有所闻，直至清末杨守敬（1839—1915）在日本访求古籍时方被发现。光绪十年（1884），驻日公使黎庶昌（1837—1897）将其影摹下来，编入《古逸丛书》之中，才开始慢慢被国人知晓。

1. 唐代手抄卷子

　　关于神光院本《碣石调·幽兰》手抄卷子的年代考证，学术界一直都有讨论，古琴艺术代表性传承人吴文光先生很早之前发表于《中国音乐》的一篇文章《〈碣石调·幽兰〉研究之管窥》，里面就有关于神光院本《碣石调·幽兰》是否为唐代写本的一些意见，论述有理有据。吴文光先生指出把神光院本《碣石调·幽兰》定为中国唐代的写本，其主要原因有四个：

其一，从书法的角度看，此谱与其姊妹篇——见存日本的唐代乐谱《秋风乐章第六》和《琴用指法》（内含陈仲儒撰《琴用指法》、赵耶利撰《琴用指法·弹琴右手法》、冯智辨撰《琴用手名法》）笔姿相近。杨守敬在日本访求古书时，日本文献学家与考据学家森立之曾赠其《经籍访古志》一书，书中指出宝素堂之《碣石调·幽兰》影写本"书法遒劲，字字飞动，行间细楷亦妙绝。审是李唐人真迹"。

其二，上述三种琴书在日本的转藏年代可上溯至后水尾天皇时代（1611—1629），其中《秋风乐章第六》经江户学者荻生徂徕鉴定为桓武天皇时代以前（781）笔迹，可推测这三种琴书在日本的流传是颇为有序的。无论见存《碣石调·幽兰》是否为唐人所抄卷子的原件，中国古琴家、史学家、考古学家对于此谱实为南朝至隋唐所传琴曲文字谱均无异议，因为南北朝至唐初为古琴文字谱流行时代，其时减字谱尚未发明，如宋代田芝翁辑《太古遗音·字谱》（明代刊本）所云：

> 制谱始于雍门周，张敷因而别谱，不行于后代。赵耶利出谱两帙……然其文极繁，动越两行，未成一句。

其三，东京国立博物馆角井先生曾根据《碣石调·幽兰》序中的"年"字写作"〄"提出了观点，指出此字为初唐武则天时期所创，武氏薨则不复用，由此推测此谱书写时期应为初唐武氏时期。值得注意的是，神光院原件的序中，有一些字的笔画较其他字粗，似因原字漫漶或残缺而后补造成。诸如起首"碣石调"三字、第二行"丘公，字明"四字、第三行"兰一曲"三字、第五行"〄九十七"四字都有明显的痕迹。

其四，指法逻辑严谨。杨宗稷在《幽兰例言》中指出：

> 《幽兰》文义，初看似极浅显。细玩之，乃有极深奥处。……稍为忽略，失之千里，可见古人文法之精。

查阜西也指出：

〔明〕孙克弘
玉堂芝兰图
（临摹）

无论何本，各《幽兰》文字谱仅有笔姿之殊，而无文字之异，证以宋、明以来之古琴文献，可断为唐代之谱式无疑。……不必疑为"后世工师臆造"而裹足不前也。

此外，还有很多关于此卷的年代考证资料，大都认为是唐代写本无疑。极个别考证抄者的具体人物，但都或多或少缺乏代表性及可靠的文献，因此在此不做深入分析。

2. 从文字谱到减字谱

文字谱，是采用汉字字体作为记写方式，记载古琴的音乐、演奏指法和弦位等内容的乐谱。

这种记谱法能够在很大程度上反映乐曲的面貌，但由于其谱字使用汉字书写，所以也造成了文字烦琐、冗长的缺陷。**《碣石调·幽兰》是存见唯一一部用文字谱记写的琴曲曲谱**。从中可以看到文字记写方式在记录琴曲时所具有的特征，如"耶卧中指十上半寸许案商……无名当十三下一寸许案宫商以下弦，大指当十二案商，食指挑商，大指掐起……"与陈仲儒、赵耶利各自撰的《琴用指法》的记写特征相同，其中的"案（按）、挑、掐起"等指法都是通过汉字来表述的，属于典型的文字谱书写模式。由此可以得知，至少在南北朝至隋、唐（早期、中期）期间，文字记写琴曲的方式已逐渐为琴人所采用。它承袭了以文字表示演奏技法的传统，并逐步形成较完善的文字谱式。

历史上，古琴音乐的发展始终与社会、文化背景有着千丝万缕的联系，古琴曲谱记谱方式的发展自然也不例外。随着文化的进步与融合，人们已经不满足于这种冗杂的文字记写形式，或是受到其他领域减化文字书写形式的影响，文化、艺术领域也逐渐开始尝试新的记谱方式。古琴减字谱的创立也许正是受到了这一思潮的影响。明《太音大全集》云：

制谱始于雍门周，张敷因而别谱，不行于后代。赵耶利出谱两帙，名参古今，

寻者易知。先贤制作，意取周备，然其文极繁，动越两行，未成一句。后曹柔作减字法，尤为易晓也。

这段文字给我们提供了有关减字谱创立的最早信息，后世一些琴谱也引用了这段文字。

由于史料的缺乏，目前暂时无法看到古琴谱从文字谱向减字谱过渡的轨迹，可见的是已经形成减字谱书写模式的谱书。关于减字谱，最早的记载见于《太音大全集》卷五《字谱》。共收录右手指法谱字 77 个，左手指法谱字 35 个。这则史料虽然很短，但它保留了不同琴家的谱字减化方式，展现出减字谱谱字早期的发展状态。**这当中所涉及的主要人物是曹柔和陈拙。**

曹柔的生平在文献中没有太多的记载，唯一的材料是《太音大全集》中有有关其制谱的叙述。历代琴谱大多引用了《太音大全集》中曹柔创立减字法之说。如明代《杏庄太音补遗》：

杏庄老人曰：字谱之作，其来尚矣。始于往古周、赵诸公，集字成谱，该载诸音。然用意周备，其文极繁，两行不成一句，是以每遇一曲遂至连篇累牍，大不便于检阅。至后世有曹柔氏者出，乃作减字法，字简而义尽，文约而音该。曹氏之功于是为大。

与曹柔同一时期或在其前后的其他琴人，对减字法亦有各自的建树。陈拙即是代表之一。**陈拙，字大巧，长安（今西安）人，曾任京兆户曹。**其具体生平不详，但通过文献所记载的他的师承关系，我们对陈拙有大致的了解。陈拙曾师从唐代琴家孙希裕，学习《南风》《游春》《文王操》《凤归林》等琴曲；也向琴家梅复元学习过《广陵散》。从这些情况来看，陈拙是与孙希裕、梅复元处于同一时期的琴人，并且他具有较高的古琴演奏水准。朱长文在《琴史》中便将其收录到唐代琴家之列。有的历史文献记载了陈拙撰写的琴学著述，如《大唐正声新址琴谱》十卷、《补新徵音》一卷、《琴籍》九卷等。作为一名著名琴家，

（明）项圣谟
花卉十开（其一）
（临摹）

陈拙也参与了古琴减字谱法的创作。有关陈拙减字法的记载今见于两部琴谱——《太音大全集》《琴书大全》，书中均清晰地体现了陈拙减字法的重要价值。

除此之外，还有唐代陈居士、杨祖云、成玉磵等诸家减字指法出现，都说明了古琴减字体经历了较为漫长的发展历程，才日渐丰富与成熟。至唐代中晚期，古琴界尽管在一定程度上仍保留有文字谱的痕迹，但古琴的谱字书写已得到充分的发展，基本上完成了从文字谱到减字谱的过渡，形成今天我们所能看到的减字谱的雏形和琴用减字谱式的基础字符。

3. 曲谱的发展

《碣石调·幽兰》卷子中仅录有一首琴曲，即《幽兰》曲谱。"碣石调"冠于"幽兰"曲名之前的标题形式，在现存的琴曲中是绝无仅有的。至于历史上有没有出现过其他调名的《幽兰》，或者别的琴曲前也被冠以"碣石调"调名，因为缺乏文献，目前无法说得清楚。而"碣石调"究竟是一种什么曲调？一说是南北朝时期流行一种碣石舞，或与此有某种关联；一说"碣石调"源于《相和歌·瑟调曲》中的《陇西行》，即陇西地方的歌曲；还有说它为"鸡识调"的谐音别名，即借三弦为宫的正调定弦法来弹一弦为宫的黄钟均曲调。究竟哪种说法比较可信，或还有其他什么说法，暂未有明确论断，本书姑且存之，以待后续考证。

《碣石调·幽兰》全谱以近 5000 个文字来记写，相较于减字谱，其难易程度可想而知，加之参考材料较为匮乏，因此，在很长一段时间里很少有琴家进行打谱和研究。直到 1911 年，琴家杨宗稷成为第一个敢于"吃螃蟹"的人，率先进行了打谱和研究。查阜西先生言其"卒自倔强为之，其法先释谱，释定之后译成今谱，译今谱后方始弹之"。杨宗稷对此谱的研究及打谱成果载于《琴学丛书》中的《琴谱》内，包括《〈幽兰〉古指法解》《〈幽兰〉减字谱》《〈幽兰〉双行谱》《〈幽兰〉五行谱》，从而使《幽兰》文字谱，得以转为减字谱，进而为人所广泛演奏。此后，至 20 世纪 50 年代，琴家管平湖、查阜西、姚丙炎、徐立孙、吴景略、吴振平等对《碣石调·幽兰》也进行了打谱和研究。70 年代以后，又有吴文光、龚一等琴家相继加入此行列。迄今为止，海内外的众多学

者、琴家就此谱的时代、版本、定弦、调性、音阶、律制、指法、乐曲内容等，展开了较长一段时期的讨论，并成为学术界关注的焦点。由此可见，《碣石调·幽兰》在琴学研究、谱式学研究、琴律研究、音乐考古以及我国中古时期音乐发展研究等诸多方面都有着弥足珍贵的价值。

4. 丘明与陈叔明

《碣石调·幽兰》谱前序云：

> 一名《倚兰》。丘公，字明，会稽人也。梁末隐于九疑山，妙绝楚调，于《幽兰》一曲尤特精绝。以其声微而志远而不堪授人。以陈祯明三年，授宜都王叔明。随（隋）开皇十年，于丹阳县卒，时年九十七。无子传之，其声遂简耳。

这里提到了两个人物，一个是丘明，一个是宜都王陈叔明。单从这段序文，可以了解到丘明的一些基本情况：**丘明，生卒年分别为 494 年、590 年（虚岁 97），会稽（今绍兴）人，于梁末（约 557）在九疑山（在今湖南宁远）隐居。**我们还可以了解到：琴曲《碣石调·幽兰》又名《倚兰》，特点为"声微而志远"；还有关于《幽兰》一曲的一点传承脉络，即丘明在去世的前一年，将之传给了"宜都王叔明"，之后无人传之。

丘明在历代文献中罕有记载，其生平或已不可考，我们也仅能从此处得到一些线索。而关于"宜都王叔明"是"王叔明"还是"陈叔明"，学术界展开过一些讨论，最后显然持"王叔明"论点的证据相对单薄。而关于陈叔明，是有明确记载的，见《陈书》中的《宜都王叔明传》：

> 宜都王叔明，字子昭，高宗第六子也。仪容美丽，举止和弱，状似妇人。太建五年，立为宜都王，寻授宣惠将军，置佐史。七年，授东中郎将、东扬州刺史，寻为轻车将军、卫尉卿。十三年，出为使持节、云麾将军、南徐州刺史。又为侍中、翊右将军。至德四年，进号安右将军。祯明三年入关，隋大业中为鸿胪少卿。

又据《北京图书馆藏中国历代石刻拓本汇编》中的《隋故礼部侍郎通议大夫陈府君之墓志铭》云：

君讳叔明，字慈尚，吴兴长城人也，出自帝舜之后。胡公满食菜于陈，因而赐姓。源与颍川同祖，汉太邱长寔之支子钧徙家长城。若夫三君比驾，远映德星。二子连环，高谈旦月。汝颍人物，许洛名流，世蕴奇伟，时摽秀杰。金山鹅响，岳峻不褰。铜柱鱼游，渊澄无底。应东南之王气，拯淮海之横流。三后在天，四帝丕绪。君前陈武皇帝之孙，孝宣皇帝之第六子。太建七年，策封宜都郡王，时年十二。润渐天潢，表河房之宿；华分日干，拂扶阳之景。君共第四兄长沙王叔贤同产。宣皇命贵妃袁氏养之。礼贯群蕃，恩深诸子。八年授宣惠将军。九年授卫尉卿，其年改授智武将军。十年出授东扬州刺史，将军如故。十二年进授散骑常侍、南徐州刺史。十三年授使持节都督、吴兴太守。十四年加诚武将军。至德元年征授侍内秘书监。二年改授侍内左卫将军。三年授内书令。祯明元年，册拜司空。公上爵曲阜，地拟应韩。近卫钩陈，寄深王傅，畿辅北门之要，枌榆东户之重。丰珥左右，徽章内外，陟六符而笄绯，历三阶而振策。祯明三年，百六运拒，庚子数终，与青盖而同入，渡沧江而不反。东陵废侯，空想种瓜之地；南冠絷者，徒操怀土之音。曹志亡国之余，特降以采，张锡归朝已后，方蒙召见。大业二年，散官未废，诏授正五品朝散大夫。四年兼鸿胪少卿。六年守礼部侍郎。七年东巡，检校右御卫虎贲郎将。八年，授朝议大夫。其年以临辽勋，例授通议大夫，寻摄判吏部侍郎事。九年，检校左屯卫鹰扬郎将。卿寺增辉，郎曹切务。越辽浦而陛侍，奉旌门而毂立……陈太建十年，娶仁威将军黄门郎驸马都尉到郁第三女为妃，隋大业元年先卒，今便同圹。

从墓志铭可以了解陈叔明的生平，与《碣石调·幽兰》序文中提及他的时间及事件吻合，因此可以得知，丘明授《幽兰》之人实为南朝陈高宗陈顼（530—582）的第六子，被封为宜都郡王的陈叔明，而非"王叔明"。

〔清〕石涛　王原祁
兰竹图
（临摹）

二、杨宗稷打谱《碣石调·幽兰》

在《碣石调·幽兰》序文中，提到此曲另有一名作"倚兰"（荻生茂卿等写本作"猗兰"），将《幽兰》和《猗兰》两首琴曲联系在了一起。在历代传谱中，除《幽兰》文字谱外，还有诸多《幽兰》和《猗兰》减字曲谱，它们与文字谱《幽兰》一起构成了不一样的琴曲传承体系。

《幽兰》文字谱，在现存历代琴谱中仅有来自《琴学丛书》的《碣石调·幽兰》谱本。**近代琴学大师杨宗稷也将其文字谱转变成减字谱刊录于《琴学丛书》中，段落仅四段。**它与历代流传的《幽兰》减字谱相比，差异较为明显，无论是段落的划分还是指法的运用，都是不同的。因此，它们之间仅能称为"近似曲"，而无法判定相互之间的传承关系等。

关于《幽兰》的记载，在历代文献中有不少，但大多仅限于文字，未提及具体曲谱情况，关于文字谱《幽兰》的记载更是相对匮乏，因此研究起来颇为费力。历代谱书中除了收录文字谱《幽兰》外，还有大量的减字谱《幽兰》，此类曲谱在历代曲谱流传过程中脉络还算清晰，不仅涉及《幽兰》曲谱，还涉及其他关联曲谱，如《猗兰》《漪兰》《猗兰操》等。这些曲谱的段落相对较多，从七段到十段不等。

杨宗稷打谱的《碣石调·幽兰》减字谱与其他流传下来的《幽兰》减字谱曲谱存在很大差异，它们之间已形成了不同的传承脉络，因此在了解和学习《幽兰》琴曲的时候，首先要分清曲谱版本，切记不可盲目套用。杨宗稷对《幽兰》文字谱的整理，对后世《幽兰》的打谱、流传起到了不可或缺的作用。

三、"兰"文化

1. 兰花意象

自古以来，梅兰竹菊被中国文人誉为"四君子"。作为"四君子"之一

的兰花有其独特的文化寓意。兰花的姿态典雅，花香幽清，在百花中似有一种脱俗的气质。人们从兰花的外在、内在以及其生存环境等方面切入，对兰的象征意义进行诠释，并逐渐演变成为一种固定的文化符号、定向的精神塑造，既可发展成为孔子那种"当为王者香"的理想和不为贫贱失意所动的人格信仰，亦可发展为屈原那种对个人美德的保持与追求，还可以发展为魏晋之际士大夫风骨志趣的体现……兰花象征了德行高雅、坚持操守、淡泊自足、独立不迁的人文思想。

2. 孔子与《幽兰》

虽然在《碣石调·幽兰》中并未提及孔子，但在其他《幽兰》《猗兰》等减字谱中却常常出现孔子。以近似曲来说，或许能从这些《幽兰》《猗兰》的曲意解读中窥得其文字谱内涵之一二。

关于《幽兰》或《猗兰》琴曲的文字记载，可见于蔡邕的《琴操》：

《猗兰操》者，孔子所作也。孔子历聘诸侯，诸侯莫能任，自卫反鲁，过隐谷之中见芗兰独茂，喟然叹曰："夫兰当为王者香，今乃独茂，与众草为伍，譬犹贤者不逢时，与鄙夫为伦也。"乃止车，援琴鼓之，云："习习谷风，以阴以雨。之子于归，远送于野。何彼苍天，不得其所。逍遥九州，无所定处。世人暗蔽，不知贤者。年纪逝迈，一身将老。"自伤不逢时，托辞于芗兰云。

《琴操》中将兰花与孔子的境遇联系在了一起，并以兰花品性托寓于孔子，十分契合。历代诸谱中记载的《幽兰》减字谱的曲意也大多与《琴操》所录内容相仿。

元代诗人吴海的《友兰轩记》中写道：

兰有三善焉，国香一也，幽居二也，不以无人而不芳三也。夫国香则美至矣，幽居则薪于人薄矣，不以无人而不芳则守固而存益深矣。三者君子之德具焉。

而兰"三善"之说，均与孔子的倡导、宣传有关。孔子对于兰花，主要讲过三句话，每句都有经典意义。

第一句是"夫兰当为王者香"。

这句话后来逐步衍化为"兰有王者香""王者之香"等，本意是说兰花在所有的花中是最香的，比喻人很出色或德才超群。孔子以兰花喻自己，亦是从贤者为臣、辅佐国君之角度设喻的。又有人认为孔子称兰花有"王者之香"，是想表达兰花虽幽贞雅淡，芬芳袭人，然调高和寡，独茂壑谷。如潘天寿《题兰石图》诗云：

闲似文君春鬓影，清如冰雪藐姑仙。

应从风格推王者，岂仅幽香足以传。

在先秦儒学著作中，有多处将兰作为君子的人格象征。如"**芝兰生于深林，不以无人而不芳；君子修道立德，不为穷困而改节**"，出自《孔子家语·在厄》。这便是孔子论"兰"的第二句经典话语。这是讲人要坚守品格，不因为没有人欣赏而不散发自己的幽香，此处强调的是自我修养的重要性。《荀子·宥坐》中也有相同道理的话：

且夫芷兰生于深林，非以无人而不芳。君子之学，非为通也，为穷而不困，忧而意不衰也。

第三句是"**与善人居，如入芝兰之室，久而不闻其香，即与之化矣；与不善人居，如入鲍鱼之肆，久而不闻其臭，亦与之化矣。丹之所藏者赤，漆之所藏者黑，是以君子必慎其所处者焉**"。出自《孔子家语·六本》。这里说的是与人为邻，自然会受到熏染，这种潜移默化的影响是最厉害的，可以在悄无声息中改变一个人的脾性、品位，乃至气度。

西汉《大戴礼记》卷五《曾子疾病》中也有相似的话：

〔清〕蒋廷锡
兰花月季图
（临摹）

与君子游，苾乎如入兰芷之室，久而不闻，则与之化矣。

《大戴礼记》的记述，亦证明了孔子论述的可靠性。此处的"兰芷之室"是指有兰、芷两种香草的房间，比喻能感染、改变人的良好环境。兰的幽香清远合于君子德行的高贵雅洁、不媚流俗。以芝兰之香喻君子美德，强调了道德的教育感化作用，体现了儒学重社会功用的特点。

唐代诗人韩愈也模仿孔子之作，写了一首《猗兰操》。据《东雅堂昌黎集注》引录于下：

兰之猗猗，扬扬其香。不采而佩，于兰何伤？今天之旋，其曷为然？我行四方，以日以年。雪霜贸贸，荠麦之茂。子如不伤，我不尔觏。荠麦之茂，荠麦之有。君子之伤，君子之守。

清人方世举《韩昌黎诗集编年笺注》阐释说：

窃推之，兰有国香，固宜服佩，然无人自芳，要亦何损？特天之生兰，不宜如是置之耳。今夫道不可知，而我亦终老于行，唯见邦无道，富且贵焉者累累若若，于此而不伤，则亦无以见兰为矣。虽然，彼荠麦固无足怪也，所谓适时各得所也。若夫君子之伤，则谓生不逢时，处非其地，为世道慨叹耳。要其固穷之守，岂与易哉？荠麦即指众草。"今天之旋"四句，即旧操"何彼苍天"四句之意。"子如不伤"，"子"字即指兰，如"篝兮篝兮，风其吹汝"之"汝"也。诸家之说，盖未向旧操推求耳。

方世举的阐释基本上是准确的。韩愈的作品补充或改变了幽兰意象的一些内涵：其一，**幽兰自有其香，人不采摘佩戴，于兰无伤**；其二，**荠麦与幽兰取向不同，各得其所**；其三，**君子与幽兰一样，应当固穷守节**。显然，韩愈的作品较孔子的作品增加了"自守"的内涵，这对于强化儒家的操守意识有积极的

意义。不过，韩愈所写的"幽兰"与"荞麦"虽取向不同，但各行其道，和平共处，这体现了中唐时期部分知识分子所采取的委顺处世的人生态度。

综上可见，兰的自然属性阐发与儒家的人格特征之间呼应与契合之处，借助于兰的文化意象，儒家的人格特征得以直观、清晰地表达，同时，兰的文化内涵亦由此产生。

四、历代琴家的整理和打谱

1. 杨宗稷打谱研究

对《碣石调·幽兰》的整理挖掘始于民国初年京师琴家杨宗稷。当《碣石调·幽兰》为杨守敬发现并由黎庶昌收入《古逸丛书》后，此曲才开始流回中国，为人知晓，之后引起众多琴人的关注。但由于其谱式、指法记录与当时古琴通用之法差异较大，因此一时无人敢问津。杨宗稷则率先展开了探究《碣石调·幽兰》指法、曲调的研究。杨宗稷在《琴学丛书》中提及他的打谱方法：

> 其法先释谱，释定之后译成今谱，译今谱后方始弹之。此自其先撰例言，次解指法，次编新字，次译全谱，然后以双行为殿亦证之体裁可见也。

杨宗稷的打谱解决了《碣石调·幽兰》文字谱存在的几个难点。其一，该琴曲流传于南北朝时期，其中的指法与清末琴用指法相去甚远，当时的琴人已经难以解读文字谱所表述的音乐信息。对古指法的诠释是《碣石调·幽兰》打谱的核心所在。杨宗稷取法明代至清初的指法旧解，以经史之文作为旁证，求得结论，对《碣石调·幽兰》中的古指法进行考证、释义，著写了《幽兰古指法解》。"其结论竟能掌握《幽兰》指法几过半矣。"杨宗稷同时将文字谱译成减字谱，著写了《幽兰减字谱》。

其二，古琴谱自古便不记节奏，文字谱亦不例外。如何最大程度地接近古曲风貌，诠释其音节、节奏、旋律，是此曲打谱的另一困难。杨宗稷结合自己

的弹琴经验，反复按弹，终使千年古曲重现。他采用自己创立的双行谱、五行谱，著写了《〈幽兰〉双行谱》《〈幽兰〉五行谱》。因此在翻译古曲的同时，标记清晰，一改琴谱不记节奏的传统。

其三，"碣石调"在历代琴调体系中并未记载，这直接关系到琴曲的定弦问题。**杨宗稷认为此曲定弦为正调变音弹慢三弦一徽徵调。这一定弦法对后世的《碣石调·幽兰》打谱具有十分重要的启示作用。**

当然，杨宗稷对《碣石调·幽兰》的打谱也存在一定的遗憾。由于杨宗稷在翻译《碣石调·幽兰》之时，琴界尚未发现唐代《乌丝栏古琴指谱》以及《琴书大全》中所载《唐宋诸家指法》，所以杨宗稷的打谱难免存在诸多疏漏。然而，正如查阜西所指出的，尽管杨宗稷的打谱版本存在较多的臆想成分，但由于其长期以来对琴学的深入研究以及丰富的演奏经验，对《碣石调·幽兰》的翻译"**虽不能尽得其妙，但却亦能得其十之六七**"。由此可见，杨宗稷的打谱虽不完美，但仍对后世产生了重要影响及借鉴意义。

2. 以查阜西为代表的诸家打谱研究

继杨宗稷对《幽兰》打谱之后，吕骥[1]在新中国成立后也嘱托查阜西[2]联系所有认识的各地琴家，研究《幽兰》古谱。查阜西在接受这一任务后，组织全国各地琴家尝试研究《碣石调·幽兰》。

20 世纪 50 年代至 80 年代，在《碣石调·幽兰》打谱研究中，琴家们普遍关注的问题是**古指法研究、琴调研究、琴曲节奏、曲情**。对《碣石调·幽兰》的整理首先需要解决的一个问题便是明确古指法的演奏方法。正如查阜西所说，古琴琴谱中大部分节奏都取决于指法。针对文字谱的《幽兰》，在指法研究方面必须下更多的功夫。因此查阜西参考了杨宗稷的《〈幽兰〉古指法解》和《唐

[1] 吕骥（1909—2002），原名吕展青，曾用笔名"穆华、霍士奇、唯策"等。湖南湘潭人。中国著名的作曲家、理论家及音乐教育家。第四、第五届中国音乐家协会名誉主席。致力于中国民族民间音乐遗产的收集和整理工作，理论研究涉及社会音乐生活、音乐功能、音乐创作、音乐表演、民族音乐、音乐美学、音乐史等多方面的领域，获得了首届中国音乐金钟奖颁发的"终身荣誉勋章"。

[2] 查阜西（1895—1976），江西修水人。古琴演奏家、音乐理论家和音乐教育家。十三岁学弹古琴，后在长沙、苏州、上海等地从事琴学活动。20 世纪 30 年代初在上海发起组织"今虞琴社"，在琴界影响甚广。新中国成立后任中国音乐家协会副主席、中央音乐学院民族器乐系主任、北京古琴研究会会长等职。

〔清〕石涛
牡丹兰花图轴
（临摹）

宋诸家指法》等有关材料，撰写了《〈幽兰〉指法集解》，针对每一个指法，综述唐宋各家和杨宗稷的研究成果，还融入了自己对该指法的一些理解和判断，为各地琴家研究打谱创造了便利的条件。

除查阜西外，还有多位琴家对古指法进行考证、研究，较具代表性的有**徐立孙、汪孟舒、吴振平、姚丙炎、管平湖**等。

汪孟舒著《〈幽兰〉古谱泛指各法考》。他参考《说文解字》《康熙字典》《隶字汇》以及《琴书大全》等古籍，对《碣石调·幽兰》谱中所涉及的泛音手法逐一进行释义。如互泛、前后泛、点泛、覆泛、仰泛等。

管平湖将对《碣石调·幽兰》的打谱研究心得汇集到《古指法考》一书中。

除以上提到的琴家外，薛志章、吴景略、喻绍泽等也从不同角度，用不同方式研究《碣石调·幽兰》中的指法，留下有关《碣石调·幽兰》的论述，并将文字谱翻译成减字谱。

关于《幽兰》的打谱，琴曲自身的表现也是影响因素之一，但这方面可参考的材料屈指可数，以至于蔡邕《琴操》中的记载多被引用与参考。查阜西曾在《〈幽兰〉所表现的内容》一文中，根据蔡邕《琴操》的记载，概括该曲是"描述孔子过隐谷见芗兰独茂"的故事。他说：

《幽兰》一曲之内容，乃在表现时人暗蔽，不知贤者。

又说：

近人试打《古逸丛书》影旧操卷子本《碣石调·幽兰》以弹出什一。使客听之。客云："音节怨愤，恐不合时宜。"余转而喜曰："恨时人暗蔽，不知贤者，而至于吁天叹息，不得其所，其情感恶得而不怨愤？"客乃颔首称是。

也有琴人对《幽兰》的内容及音乐表现作过一些描述。如喻绍泽在《学习〈幽兰〉的经过和减字谱的试译》一文中说：

在《幽兰》的曲情方面，据我的粗浅体会，有怀才不遇、幽居空谷、自伤哭泣之意，又有慷慨激昂之志。

薛志章在《打译〈幽兰〉的报告》一文中说：

我对曲情的初步体会，概括地说起来，此曲不是描写高大的玉兰，也不是娇养的白兰，而是描写生长在山谷乱石边，同野草花和荆棘一道的野生草兰。这表现在节奏中，在节奏上有时如疾风中的劲草，顽强地斗争着……如果要得到更进一步的体会，得出较正确的曲情，只有不厌再弹上五百到一千遍来摸索它。

徐立孙曾在 1956 年《致查阜西书》中说：

弟弹《幽兰》不足两年，遍数不满三千，较时百先生"万遍乃能有成"之说尚属远甚。……就其曲趣而论，故属于幽淡，而不可能十分明朗。但悠然自得之趣，尚未能充分表达。必须继续努力，方有进一步之变之时也。

可见，在这一时期中，有些琴人已经开始注意《幽兰》的音乐内容。从杨宗稷"古淡幽宕，有若仙声"的品味式审美，到查阜西、薛志章等人的"伤怀述志"的情感形象式审美，不能不说，在对《幽兰》内容的发掘上产生了不少变化，这当然与《幽兰》的音乐形式是紧密关联的。虽然这种研究、探讨尚未深入，但对后来的研究起到了引导作用。

3. 以吴文光、陈应时等研究为例

20 世纪五六十年代《幽兰》打谱研究的高潮，使得这首曾濒临绝响的古曲重新展示在世人面前。而无论是杨宗稷，还是查阜西、姚丙炎、管平湖等老一辈琴家，对这首古琴曲文字谱的研究，侧重点都放在了音响的再现上。对于这些琴家的打谱，却没有研究者加以校勘，并对比分析各版本的特点与优缺点。

〔清〕罗聘
秋兰文石图轴（局部）
（临摹）

在这种情况下，20世纪七八十年代，吴文光等人对《幽兰》的研究有了新的方向。他们从书法笔姿、谱前小序个别语汇分析、文字谱指法逻辑等角度进一步证明了《碣石调·幽兰》为初唐武则天时期手写本。吴文光对杨宗稷与20世纪五六十年代琴家的打谱研究进行了总结并撰写了《〈碣石调·幽兰〉研究之管窥》一文。此外，吴文光对于"碣石调"也有自己的理解："碣石调"是"鸡识调"的谐音别名。借三弦为宫的正调定弦法来弹一弦为宫的黄钟均曲调。其基本结构应该属于带变宫变徵的雅乐七声音阶（古音阶）。其他或为"勾"，为"流徵"，为"和"，为"润"，各得其所，主次分明，自成系统，这也许就是《幽兰》序言中的"楚调"。

继吴文光之后，陈应时利用前人的打谱与研究成果，从乐律学的角度研究《碣石调·幽兰》，并先后发表论文《琴曲〈碣石调·幽兰〉的音律——〈幽兰〉文字谱研究之一》《琴曲〈碣石调·幽兰〉谱的徽间音——〈幽兰〉文字谱研究之二》等。讨论了《幽兰》古琴定弦法及其散音的律学特征，用图表论证七条弦的散音完全符合纯律五声音阶，得出应采用纯律定弦法的结论。他还进一步讨论了《幽兰》的泛音和徽位按音，得出结论：《幽兰》谱共用十四律，其中包含了我国古代常用之"四宫"，这四调的音阶完全符合纯律，《幽兰》谱中的散音、泛音、徽位按音以及徽间按音都合乎纯律，所以打谱取音应以纯律[3]为准，不应以三分损益律[4]为准而对原谱删改过多。

除此之外，王德埙、梁铭越等人对《碣石调·幽兰》的研究成果也较丰富，研究角度与范围较全面，并且在多个方面都有所深入。总之，通过不同时期各个琴家一系列的整理与评述，《幽兰》文字谱的研究已经发展成为分类详细的系统课题。

[3] 纯律：音乐术语。用纯五度（弦长之比为2：3）和大三度（弦长之比为4：5）确定音阶中各音高度的一种律制。其音阶中各音对主音的音程关系与纯音程完全相符，且其音响亦特别协和，故称"纯律"。弓弦乐器常用纯律。琴的徽位系按纯律原则排列。

[4] 三分损益律：运用"三分损益法"产生十二律的律制。三分损益包含"三分损一""三分益一"两层含义。"三分损一"是指将原有长度作三等分而减去其一份，即原有长度×(3-1)/3= 生得长度；"三分益一"则是指将原有长度作三等分而增添其一份，即原有长度×(3+1)/3= 生得长度。两种方法可以交替运用、连续运用，各音律因此辗转相生。

小知识：打谱

关于打谱，在《中国音乐词典》中有说明："打谱，弹琴术语，指按照琴谱弹出琴曲的过程。"由于琴谱并不直接记录乐音，只是记明弦位和指法，其节奏又有较大的伸缩余地，因此，打谱者进行再创造，必须熟悉琴曲的一般规律和演奏技法，揣摩曲情，力求再现原曲的本来面貌。

打谱是历代琴人从未间断的琴学活动。琴人在学琴、弹琴的过程中，有的琴曲有师承，他们从老师那里学来了琴曲；有的没有师承，或是琴人身边找不到会弹此曲的人可请教，但有减字谱，想要弹这首琴曲，就必须"依谱鼓曲"。琴人据谱反复弹奏、琢磨，直至句读清晰，音乐流畅，结构完整，此时一曲打谱才算完成。反复弹奏中最需琢磨和费时费力的便是琴曲的节奏安排。当然，琴谱本身已暗示许多大致的节奏和约定俗成的节奏型。打谱是一项费时费力的艰辛工程，故琴人有"大曲三年，小曲三月"的说法。打谱的过程，涉及音乐史学、考古学、历史学、版本学、文献学、文学、乐律学、指法翻译及琴谱考证等方面的问题，故学术界有"曲调考古"的说法。

当然，打谱并不仅限于古琴这一领域，围棋的专业人士与爱好者也经常使用"打谱"一词，指按照已有的棋谱（通常是古谱）在棋盘上重新演示对局的过程，以求身临其境地揣摩心理、思考变数、学习技巧、体会经验、培养感觉。

五、结论

琴曲《碣石调·幽兰》在平缓的旋律与简洁的用音安排中流露着中国古代文人的内心独白。这也是古人自我表达的一种艺术语言，是一篇古代文人雅士用人生经历谱写的乐章。琴曲通篇表达的绝不仅仅是兰花的姿态，还刻画了中国古代文人的一种内心状态。自然中蕴含着生命，生命中孕育着希望，希望中蕴藏着永恒。关于此曲的内涵也远远不会局限于此，依然需要我们当代人用心去探究与深入感悟，这些才是琴乐不朽艺术魅力之所在。

A　碣石调·幽兰

B　琴学丛书

微信扫码听曲

（清）王肇基
梦楼抚琴图
（临摹）

谱书概述

《碣石调·幽兰》是目前仅存的古琴文字谱，原谱为唐人手写卷。据王德埙《中国乐曲考古学理论与实践》的论述，此谱抄写时间大约在762到779年之间。原稿现存于日本东京国立博物馆。此谱为丘明所传，其序云：

丘公，字明，会稽人也。梁末隐于九疑山，妙绝楚调，于《幽兰》一曲尤特精绝。以其声微而志远而不堪授人。以陈祯明三年，授宜都王叔明。随（隋）开皇十年，于丹阳县卒……无子传之，其声遂简耳。

由此可知此曲之流传脉络。曲名之前冠以调名，实属少见。本谱通篇用文字记录的方式论述其弹奏指法、弦序、徽位，颇为复杂，与唐宋以来通行的减字谱有明显区别。

与《碣石调·幽兰》卷子同时期传入日本的还有一部《琴用指法》卷子，集合了北魏陈仲儒、隋冯智辨、唐赵耶利对古琴指法的解释。这个卷子与《碣石调·幽兰》卷子笔迹一致，"指"字的缺笔也相同，很可能是《碣石调·幽兰》卷子的姊妹篇，作为古琴指法集注一同传入日本。《琴用指法》卷子是几种指法的集合，原本并没有总的书名，故后世传抄和记载的过程中其名称较为混乱，有"琴用指法""琴用手指法""琴手法""用手法""用指法"等。

本书采用了清光绪十年（1884）遵义黎庶昌刊于日本东京使署《古逸丛书》中的《幽兰》谱本。

碣石調幽蘭序一名倚蘭

丘公字明會稽人也梁末隱於九疑山妙絕楚調作幽

蘭一曲尤特精絕以其聲儆而志遠而不堪授人以陳

楨明三年授宜都王叔明隨開皇十年於丹陽縣卒

時年九十七無子傳之其聲遂簡耳

辛

《碣石调·幽兰》序

一名《倚兰》。

丘公，字明，会稽[1]人也。梁末[2]隐于九疑山[3]，妙绝楚调[4]，于《幽兰》一曲尤特精绝。以其声微而志远而不堪[5]授人。以陈祯明三年[6]，授宜都王叔明[7]。随开皇十年[8]，于丹阳县[9]卒，时年九十七。无子传之，其声遂简[10]耳。

注　释

[1] 会（kuài）稽：会稽郡，中国古代郡名，位于长江下游江南一带。于公元前 222 年设郡（秦朝置）。郡治在吴县（今江苏省苏州城区），辖春秋时长江以南的吴国、越国故地。

[2] 梁末：南朝梁末年。南朝梁（502—557），是中国南北朝时期南朝第三个政权，由雍州刺史萧衍建国，定都建康（今江苏省南京市）。

[3] 九疑山："疑"也作"嶷"，又名苍梧山，位于宁远县城南，属南岭山脉之萌渚岭，其域内有舜源、娥皇、女英、杞林、石城、石楼、朱明、箫韶、桂林九座峰峦。《史记·五帝本纪》："（舜）南巡狩，崩于苍梧之野，葬于江南九疑。"《水经注·湘水》云："苍梧之野，峰秀数郡之间，罗岩九举，各导一溪，岫壑负阻，异岭同势。游者疑焉，故曰'九疑山'。"

[4] 楚调：多指流行于汉魏时期的音乐种类，具有《相和歌》的艺术特征，属于《相和歌》五调（清调、平调、瑟调、楚调、侧调）之一。

[5] 不堪：不能；不可。此处指曲意高绝，寻常人难以领悟承袭。

[6] 陈祯明三年：589 年。

[7] 宜都王叔明：指陈叔明（562—615），南朝陈高宗陈顼（530—582）的第六子，被

〔宋〕赵孟坚
墨兰图全卷（局部）
（临摹）

封为宜都郡王。依《隋故礼部侍郎通议大夫陈府君之墓志铭》记载，589 年正月，隋军攻占建康，陈亡。隋文帝将陈后主及诸王子并配于陇右及河西诸州，各给田业以处之。陈叔明就是在这样的情况下得习《碣石调·幽兰》。

[8] 随开皇十年：590 年。随：通"隋"。

[9] 丹阳县：古县名。秦置。县治在今安徽马鞍山市博望区西北丹阳镇。非今江苏丹阳市，其名始于唐天宝元年（742）。

[10] 简：简少，稀少。

译　文

此曲又名《倚兰》。

丘明，会稽人士，于南朝梁末年隐居在九疑山中，善于弹奏楚调。尤其是他演奏的《幽兰》一曲，实在是精妙绝伦。他的琴声清微却蕴含着高远的心志，寻常人并不能轻易掌握，因此一时间未能找到传人。直至 589 年，才传授给了宜都郡王陈叔明。590 年，丘明去世于丹阳县，享寿九十七岁。由于丘明无子嗣，所以他的琴音、琴技便渐渐少有人知了。

幽蘭第五

那刾中指十上半寸許素商食指中指雙牽宮商中
栢急下与栢俱下十三下一寸許住末商起食指散緩半
扶宮商食指桃高又半扶宮高縱容下無名挓十三外一
寸許案商用作商角即作兩半扶挾桃聲一句緩〻起

中指當十堅案商緩〻散歷羽徵無名打商食指徵
大指當八案商無名打商食指散桃羽無名當十一
素宮無名打宮徵吟一句大指當九案宮高疾全扶宮
兩抄大指當八案商無名打商大指徐〻柳上八上一寸
許急末取聲散打宮無名當十案徵食指桃大指徵應一句
無名不動下大指當九案微羽却轉徵羽食指挓節過
徵大指急就徵上至八挓徵起大指還當九案徵羽急全扶宮
食指桃徵徵應一句　無名不動無名散打宮
打宮桃徵徵大指撟徵起大指還當九案文武食指打文下大
羽舉大指屈無名當九十間案文武食指打文下大

宮徵大指不動文大指歷應武文文字案名散打
名散撟徵食指挓應武文中指無名間拘羽徵桃文無
指當九案羽無名打羽文柞羽文作緩全扶文武大
八上一寸許案羽無名打羽武大指緩柳上半扶挾桃聲大指兩
大指掐紴下當九案羽文柞羽文作緩起無名當十案文武
指當九案羽即作緩羽食指桃武大指緩柳上半扶挾桃聲大指兩
節柳文上至八至七盛取餘聲一句無名當九案羽文大指
高八〻案羽無名打羽大指撟起無名當十案羽文大指
戲壹園掐徵起無名疾退下十一還上至十住散桃文

應無名撟徵散應武文無名散打宮無名打徵食指散
桃文中指無名間拘微羽桃文摘徵應摩武文起徵一句
大指當九案徵羽即作徵羽桃武大指緩柳上半扶挾桃聲大指兩
柞十九間案文武徵羽即作徵羽桃文作緩全扶二聲屈無名
文大指無名不動案文武食指打文大指當九案文食指便桃
中指無名案不動食指桃武無名散打宮徵微食指桃文
數故大指散間拘羽食指桃文無名散鈔大指徵八案
武文中指無名間拘徵羽桃文摘徵應摩武文起徵一句
食指打文大指柳文上半寸許案文武
李文武無名著文大指某名附紴下當十一案文武
食指打文大指柳文上至九大指不動食指拘武中指
李文武無名著文大指某名附紴下當十一案文無

名打文大指掐文起`拂文起`無名不動無名摘文食指
緩應武文中指對桑宮無名打宮食指桃文大指
寸許桑羽以下三絁食指柳上至九取餘聲`句無名
一打掐武起無名不動半扶文武中指無名開拘文羽
緩々曳無名上至十二無名散打宮中指當十桑徵`句
指散應武文無名散打宮中指當十桑徵即作前打
徵桃文開拘桃摘應磬甗皷聲`句大指當八桑徵
疾金扶角無名當十三外半
許桑角無名當十一上桑角無名打角大指
疾桑角柳上一寸許取`句大指當十上一寸
大指當十桑角大指掐角起中

急大指縮桑徵羽食指應羽徵無名散打宮桃徵應
`句拍之大急々
大指當九桑徵羽無名十六桑徵無名散折宮食指
桃徵大指掐起無名不動無名散打宮食指桃徵大指
當九打羽徵柳上至八便桑角徵疾金扶角徵大指當
七八掐桑徵食指桃徵大指柳上取聲
七蠲徵羽`句無名當八桑文中指拳過羽文中指散拳
無名桑徵中指徵無名皆不動大指七八開桑
文食指桃文大指掐無名起拳中指無名覆沁
七金扶徵羽拳大指無名仍不動食指桃文中指散拳

羽過文無名當八桑羽文大指當七八開桑文蠲羽文柳
上大指至七食指桃文無名當七八開桑武食指散拳
文過武大指當七食指桃武大指無嚥六七開取聲`句
大指當七上二寸許桑文武急金扶文武大指柃六下一
寸許桑武食指桃武大指柳上過六眾觧覆沁五金扶
文武掐打徵覆沁二無名打角覆沁三中指打徵角
覆沁二金扶徵羽食指沁一無名打角覆沁二桃羽節
三中指打羽仰沁五桃武應`句
全扶徵羽食指打羽仰沁三食指打文應高覆沁二
半扶徵羽中指無名開拘徵角仰沁三食指中指閒拘

掐當十豎桑商無名散桃桃徵應大指桃商
無名當九桑宮高食指桃商大指掐起無名不動食
指半扶宮商指八桑商緩桃商柳上半寸許食
指即打商拳無名集高不動又齮桃商大指吟
之中指散打宮至過高`句無名當十三下一寸許桑
宮高以下絁大指當十二桑商高無名拘角無
名不動食指半扶宮商無名拘起無
動半扶角開拘角商徵大指漸々上至十二桑
徵食指鬝角徵大指漸々上至十五產蠲之先緩後

無射調

幽蘭調

六

徵角覆汎三絃全扶高角食指應徵角大指擘徵汎
不動緩全扶高角應徵角半扶商角閒拘高
宮仰汎三中指打角覆汎三疾全扶商角仰汎三中指打
樂覆汎二中指打角覆汎三疾全扶商角應徵角半
扶商角閒拘幽宮散閒拘武羊文應一句仰汎
五閒拘幽覆汎五疾全扶商商散閒拘羽文應一句仰汎五
指桃武過文武打磲武閒四羣朧一句大指三四閒案文
蠲文武大指桃抑八豆許案指桃武舉無名大指不動中
宮食指桃羽疾全扶微羽覆汎四無名大指當五汎三無名大指
指桃武閒拘武中指孛飲羽手沈五六無名大指打
五閒拘微角覆汎五疾全扶羽桃武舉無名當五沈文

武疾全扶文武大指獨案食指桃打武散打羽桃武
應即盛武摘三上豆許取骨大指四五閒案武無名當
五案武食指桃武大指與桃俱案散閒拘羽文桃武
指散武起大指案文食指打文大指
下少許大指即沈五食指拘武中指孛文武大指當
五上一寸許案武食指盛上兩豆許取
撐一句大村當五六閒案文無名當六七閒稍近七案矢武大指
大指拘起附絃下大指當六七閒指近七案矢武無名
當大村案文武緩全扶文武大指無名不動無名拘文食指歷
盛大指上至六拘起取附絃無名不動無名拘文食指歷

武文蠲中指汎七無名打宮食指桃文應一句上無名
當六七閒案文武食指孛文武大指食指當六案武食指
中指桃孛文武食指孛文武大指食指孛文武中
指無名閒拘文食指羽文桃孛武起無名不動半扶文武中
武大指閒拘武下大指當六案武蠲文
文上大指徐乀抑上豆許大指附絃下七八閒無名
當八閒案文中指打文大指武蠲文武大指下七大指七八閒無名
桃文大指起舉中指無名打文大指還六七閒案文武蠲文
案微無名不動無名大指沈七急全扶微
羽桃文中指孛過羽文舉無名大指當七八閒案文

蠲羽文徐乀抑上至七食指桃文應一句大指當八案羽
已下無名當九案角已下急孛刹羽應食指孛羽文
桃武急全扶羽文無名打羽大指桃羽起無名不動半扶
扶微羽中指無名閒拘武徵角食指桃又孛羽文歷武文食指
案微羽中指桃孛過文武大指過文武食指
乀案微武桃中指孛過武大指徐乀抑上八上一寸許
大指獨案武桃武中指孛過文武大指不動案文食指
羽大指縮案武桃中指蠲文武大指徐乀抑上豆許
孛微文中指打羽大指應食指桃又孛微
武縮大指唯案武桃武無名散打微食指桃武應大
指向七羣朧又抑上六七閒取骨大指便案文武大

指抑武上六七半寸許承餘聲 一句 無名從第七作勢
葉羽惠下過十三下一寸許全扶羽文無名
拘羽起散半扶徵羽桃的又半扶羽無名
宮無名拘宮起無名當下本套
葉羽以下即作而半扶桃聲無名不動食指當十三下
名散打高食指桃文食
應又彈文無名散摘高食指歷武文無名散打商食指拘角高食
指桃文無名散摘高食指歷武文無名散打商食指拘角
大指當十一素文武歷武大指摩武文無名散打商食指拘桃文
應大指歷武無名散摘高食指拘桃文
十取靜一句 舉大指無名十三外一寸許葉羽已下食指
十取靜一句 舉大指無名十三外一寸許葉羽已下食指

紅下至十一素高角無名當十三下半寸許素宮高角
拘半扶高角無名打高大指拘商起蜀宮
角商即蜀角儀大指當十二素徵蜀角徵
隨蜀上至十便素徵羽歷羽前後蜀宮徵
覆汎十疾全扶羽文徵汎十一疾全扶羽文
三打角桃羽大指覆汎十二不動疾全扶羽仰汎十二
食指仰汎十二不動
大息
閒拘羽徵角覆汎十桃文徵汎十歷武文半扶羽文閒

許全扶文武大指當十一打拘武起取聲食指半扶文
武中指無名開拘文羽更無名上至十二一句 無名散打
文樌文散歷武文無名散打宮中指無名當十素徵無名打
俊食指散桃文無名開拘羽俊食指桃文無名打
俊食指散歷武文中指無名當十一呃武桃無名開
武羽拘半扶文武大指蜀數一句 無名當十三下少許葉文
大指無名打羽無名拘羽起中指當十三下少許葉
中指牽角徵無名當十三素角俊大指當十一素徵角
俊大指拘俊起無名不動即半扶角遊又下大指當
十三珠徵起跋獵之 徐抑上至十前後跋宮徵 一句 大指附

拘羽俊覆汎九桃文覆汎十中指無名開拘徵羽無名仍
牽羽文食指歷武文奉大指無名汎十一前繼跋角
汎不動中指打俊大指覆汎十中指行羽汎十一即前後羽
俊角作桃文閒拘樌指聲歷文羽手汎十一即前後羽
羽又蜀徵文應 一句 覆汎九閒拘徵角疾全扶徵羽仰角
十一閒打拘羽無名閒拘角高宮覆汎十二中指
節打徵角仰汎不動歷徵角即半扶徵羽聲
汎九作前閒拘角徵無名即半扶桃文閒拘角商宮覆
羽文大指當七八閒唯素文蜀羽文大指隨蜀上至七食
指即桃打文大指不動食指仍當七素宮前後蜀宮文

大指不動打㡖文大指附絃上六七間業文食指打文
大指舞朧文至六取聲大指還本業仍業文武食
扶文武大指還至六唯業武挑武大指徐柳武上五六
間業即無業沉五疾全扶文武挑武大指應食指沉四
無名打羽無名沉五食指挑武應覆沉二蠲徵羽即沉五
閒拘角徵即疾全扶徵羽即食指沉三無名打商無名沉
五食指挑羽應二　無名當五業文大指五上半寸許業
武蠲文武大指隨蠲上又半寸許即桃打武大指唯業
武無名沉五前後蠲角武打㡖武大指附絃上至四行武
舞朧抒三四間仍并業文武急全扶文武大指故文業

武食指挑打武無名沉五前後蠲羽武大指歷上至三仰
沉二急全扶文武覆沉一食指歷文羽無名沉四大指
沉二前後蠲羽武覆沉三間拘武文仰沉四間拘武文覆
沉二節全扶徵羽沉不動食指打羽仰沉三
大指附絃下至八業武無名當九二業武桃開拘武文
羽大指拘武起無名附絃下當十一唯業武桃開拘武文
羽大指當九拖武取聲大指仰沉四間拘武文覆
當十三下同業武作前桃開拘武文武羽聲大指起
舉與名散開拘文武下無名當十三下業文武全扶文
武大指當十一打拘武起無名不動即全扶文武桃起
幽蘭卌

武羽大指當十一業武食指挑武　應前無名業羽無
名打羽無名拘羽即起於徵羽散兩半挾桃聲無名當十
三下少許業羽文兩半挾桃聲食指歷武文無名散打
高散打徵桃開拘桃轉指文挑扵文羽徵作之無名不
動節全扶文武大指當十一打拘武起即半扶閒拘武
文羽無名徐曳上至十二取聲舉無名無名散打武
歷武文無名散打宮中指當十業徵仍徵羽拘
徵羽桃文摘徵歷武文轉敏一句無名當十三下少許
業羽己下拘半扶武文大指當十一拖武柳上至十取聲
無名打羽無名拘羽起中指當十三下少許業角中指

孪角徵無名當十三業角徵大指當十一業徵桃大
指拘徵起無名不動即半扶角宮徵還下大指當十一業
俊綾三環徵大指隨環徐柳上至十前後與宮徵
大指附絃下至十一業角拘半扶角大指兩節柳
歷徵角大指蛉食指半扶角宮急徵高急又
送閒拘宮高舉大指散開拘宮高急下無名當十一業
打宮取餘聲下無名當十三水半寸許業高角徵大指
當十一業徵桃徵大指散開起食指半扶閒拘徵角尚
即蠲角徵大指當十一業徵蠲角徵　立庶蠲之
幽蘭調　初鍰後急大指隨蠲

右上

上至十縮索徵羽應羽徵前後無宮徵一句拍之
食指沈八無名打徵無名沈九食指挑武
金扶文武應食指沈八無名打武文羽沈十九前後齪
羽武拳大指無名不動無名打羽文武應無名沈十一無名
齪宮羽一句覆沈九食指打羽無名打羽武應無名沈十一無名
打宮大指沈九桃羽應一句　食指沈八無名打徵無名沈
十挑文應仍學武無名打武無名沈十一食指沈十一食指沈
全扶武卽桃武應羽文　仰沈十二前後齪羽武無名十二
曾暗徵無名沒打文一句卽俊仰沈十二前後齪武文食
指仍應亞徵緩金扶角徵無名節打偷疾金扶羽

右下

沈宮無名打宮食指挑文應一句無名當八桑徵羽文
半扶羽文大指當七八關打羽取聲仍緩盛上至七遲
下舊索業文羽半扶羽文大指文起一羽卽七　牟扶羽
文閃開拘羽徵無名當九桑角以下閃拘徵角急全
扶徵羽無名當八桑羽巳下半扶羽文大指於七八關打
文取聲仍齪羽文無名不動大指隨蠲抑上至七遲攏
之　食指打文大指不動食指對大指沈宮無名打
宮挑文文音齪宮文一句拍之

碣石調幽蘭第五　此弄至綏消
忽辭曰辭之

左

牟沈十一十二食指挑文仰沈十二半徵羽開拘
角徵手沈十一中指拳徵羽覆沈十作前挑開拘轉
指聲歷文羽牟沈十二前後齪齪商羽仍仰沈十二食
指桃大指大指移沈十二大指中指齪齪商食
武又攦宮文食指大指移沈十二吟攦商武又攦宮
文食指大指攦商武又攦宮文食指大指
移沈十二音攦宮文
無名當十桑徵閃開拘徵羽大指當九亦桑徵羽疾金
扶徵羽沈十一無名打商覆沈九桃羽仰沈十一無名
打俊覆沈七桃文應覆沈不動食指歷武文食指對

幽蘭詞

幽兰第五

（一）

耶卧中指十上半寸许案商，食指、中指双牵宫商。中指急下，与拘[1]俱下十三下一寸许，住，末商起。食指散缓半扶宫商，食指挑商，又半扶宫商。纵容下无名于十三外一寸许案商角，于商角即作两半扶、挟挑声。（一句）

缓缓起，中指当十竖案商，缓缓散历羽徵，无名打商，食指挑徵。（一句）

大指当八案商，无名打商，食指散挑羽，无名当十一案宫，无名打宫，微吟。（一句）

大指当九案宫商，疾全扶宫商。移大指当八案商，无名打商，大指徐徐抑上八上一寸许，急末取声。散打宫，无名当十案徵，食指挑徵应。（一句）

无名不动，下大指当九案徵羽，却转徵羽。食指节过徵。大指急蹴徵上至八，掐徵起。无名不动，无名散打宫。食指挑徵应。（一句）

无名不动，又下大指当九案徵，无名散打宫，挑徵，大指掐徵起。大指还当九案徵羽，急全扶徵羽。举大指，屈无名当九十间案文武，食指打文。下大指当九案文，挑文。大指不动，又节历武文，吟。无名散打宫徵。大指不动，食指挑文。中指、无名间拘[2]羽徵。挑文，无名散摘徵。食指历武文，龊煞。大指不动，急全扶文武。大指当八案武，食指挑武。大指缓抑上半寸许。（一句）

大指当八上一寸许案羽，食指打羽，大指却退至八还上蹴，取声。大指附弦下当九案羽文，于羽文作两半挟挑声。大指两节抑文上至八、至七，爨取余声。

[1] 拘：古籍原文用"抅"，是"拘"的异体字。同今常用指法"勾"。
[2] 间拘：同今常用指法"间勾"。

（一句）

无名当九案羽，大指当八亦案羽，无名打羽。大指掐羽起。无名当十案徵，大指当九案徵羽，即于徵羽作缓全扶。无名打徵，大指急矗至八，掐徵起。无名疾退下十一，还上至十，住。散挑文应。无名摘徵，散历武文，无名散打宫，无名打徵，食指散挑文，中指、无名间拘徵羽，挑文，摘徵，历擘武文，龊煞。

（一句）

大指当九案徵羽，即于徵羽作缓全牵二声。屈无名于十九间案文武，食指打文。大指当九案文，食指便挑文。大指案不动，食指历武文。无名散打宫徵。食指挑文，中指、无名散间拘徵羽，食指挑文，无名散摘徵，历武文，龊煞。大指案文武不动，急全扶文武。移大指当八案武，抑上半寸许取声。（一句。大息）

大指于九下半寸许案文武，食指打文。大指抑文上至九，大指不动，食指拘武，中指牵文武。无名着文，大指、无名附弦下当十、十一案文，无名打文。大指掐文起（掐文时节掐起）。无名不动，无名摘文。食指缓历武文。申中指对案宫，无名打宫，食指挑文，大指当九十间唱文。抑上至九，取余声。（一句）

无名当十三外半寸许案羽以下三弦，食指打文，急全扶文武，大指当十一打掐武起，无名不动，半扶文武，中指、无名间拘文羽。缓缓曳无名上至十二，散打文应。（一句。小息）

无名散摘文。食指散历武文，无名散打宫，中指当十案徵，即作前打徵、挑文、间拘、挑、摘、历、擘、龊煞声。（一句）

大指当八案角徵，疾全扶角徵，疾抑上一寸许取声。（一句）

大指当十上一寸许案角，无名当十一亦案角，无名打角，大指掐角起，中指当十竖案商，无名打商，散挑徵应。大指当八案商，无名当九案宫商，食指挑商，大指掐起，无名不动，食指半扶宫商，大指当八案商，缓挑商，抑上半寸许。食指即打商，举无名，大指案商不动，又节挑商，大指吟之，中指散打宫，牵过商。（一句）

无名当十三下一寸许案宫商以下弦，大指当十二案商，食指挑商，大指掐起，无名不动，食指半扶宫商，中指即打宫，左无名拘宫起。无名又当旧处案宫以下弦，

食指半扶宫商。无名不动，半扶角徵，间拘角商。躝角徵，即下大指当十二案徵，食指躝角徵。大指渐渐上至十，五度躝之，先缓后急。大指缩案徵羽，食指历羽徵。无名散打宫，挑徵应。（一句）

拍之。大息。

（二）

大指当九案徵，无名当十亦案徵，无名散打宫。食指挑徵。大指掐起。无名不动，无名散打宫，食指挑徵，大指当九打徵，抑上至八，便案角徵，疾全扶角徵。大指当七八间案徵，食指挑徵，大指抑上取声（抑上时轻指徐徐上，末起），覆泛七，躝徵羽。（一句）

无名当八案文，中指牵过羽文，申中指对无名案徵，中指打徵，无名、中指皆不动，大指七八间案文，食指挑文，大指掐文起。举中指，无名不动，大指覆泛七，全扶徵羽。举大指，无名仍不动，食指挑文。中指散牵羽过文。无名当八案羽文，大指当七八间案文，躝羽文，抑上大指至七，食指挑文，无名当七八间案武，食指散牵文过武，大指当七案武，挑武。大指再臑六七间取声。（一句）

大指当七上二寸许案文武，急全扶文武。大指于六下一寸许案武，食指挑武。大指抑上过六取声。覆泛五，全扶文武，挑武。仰泛七，无名打羽。覆泛五，挑武应。（一句）

仰泛三，中指打徵。覆泛二，中指打羽。仰泛三，中指打徵、打角。覆泛二，全扶徵羽，食指泛一，无名打角。覆泛二，挑羽节，全扶徵羽，食指打羽。仰泛三，食指打文应。（一句）

覆泛二，半扶徵羽，中指、无名间拘徵角。仰泛三，食指、中指间拘徵角。覆泛三，缓全扶商角。食指历徵角。大指擘徵。泛不动，缓全扶商角。历徵角。半扶商角。中指、无名间拘商宫。仰泛三，中指打角。覆泛二，中指打商。仰泛三，中指打徵。覆泛二，中指打角。覆泛三，疾全扶商角。历徵角，半扶商角。间拘商宫。散间拘宫商。散擘文应。（一句）

仰泛五，间拘徵角。中指牵徵羽。覆泛四，无名打角。仰泛五，食指挑羽应。

覆泛五，疾全扶徵羽。挑羽。互泛五、六，无名打宫。食指挑羽应。（一句）

　　大指四五间案武，无名当五泛文，蠲文武。大指抑上豆许。食指挑武。举无名，大指不动，中指牵过文武，打瓅武，向四再臑。（一句。小息）

　　大指三四间案文武，疾全扶文武。大指独案武，食指挑、打武。散打羽。挑武应。即蠯大指三上豆许取声。大指四五间案武。无名当五案武，食指挑武。大指与挑俱案，散间拘羽文。挑武。大指掐武起。大指当五六间案文，食指打文。大指蠯至五下少许。大指即泛五，食指拘武。中指牵文武。大指当五上一寸许案武，食指挑武。大指缓蠯上两豆许取声。（一句）

　　大指当五六间案文，无名当六案文，食指打文。大指掐起。附弦下，大指当六七间稍近七案文武，无名当七案文武，缓全扶文武。大指、无名不动，无名打文。急蠯大指上至六掐起取声。无名不动，无名摘文。食指历武文。申中指泛七，无名打宫。食指挑文应。（一句）

　　上无名当六七间案文武，食指牵文武。大指当六案武，食指、中指挑、牵文武。大指掐武起。无名不动，半扶文武。中指、无名间拘文羽。食指挑武。下大指当六案武，蠲文武。大指徐抑上豆许。大指附弦下七八间案文，急发刺文。上大指六七间案文武，蠲文武。下大指七八间，无名当八同案文，中指打文。大指掐文起。下中指对无名案徵，无名不动，无名打徵。大指还六七间案文，食指挑文。大指掐起。举中指，无名不动，大指泛七，急全扶徵羽。挑文。中指牵过羽文。举无名，大指当七八间案文，蠲羽文。徐徐抑上至七。食指挑文应。（一句）

　　大指当八案羽已下，无名当九案角已下，急发刺羽应。食指牵羽文，挑武。急全扶羽文。无名打羽。大指掐羽起。无名不动，半扶徵羽。中指、无名间拘徵角。食指牵徵羽。下大指案徵已下，食指挑羽应。食指又牵羽文。历武文。食指牵羽文。中指打羽。大指掐羽起。食指挑羽。中指牵徵羽。大指缩案文武，蠲文武。大指徐徐抑上八上一寸许。大指独案武，挑武。中指牵过文武。大指不动，三瓅武。大指向七再臑。又抑上六七间，取声。大指便案文武，全扶文武。缩大指唯案武，挑、打武。无名散打徵。食指挑武应。大指抑武上六上半寸许，取余声。（一句）

　　无名从第七作势案羽，急下过十三下一寸许，全扶羽文，无名打羽，无名拘

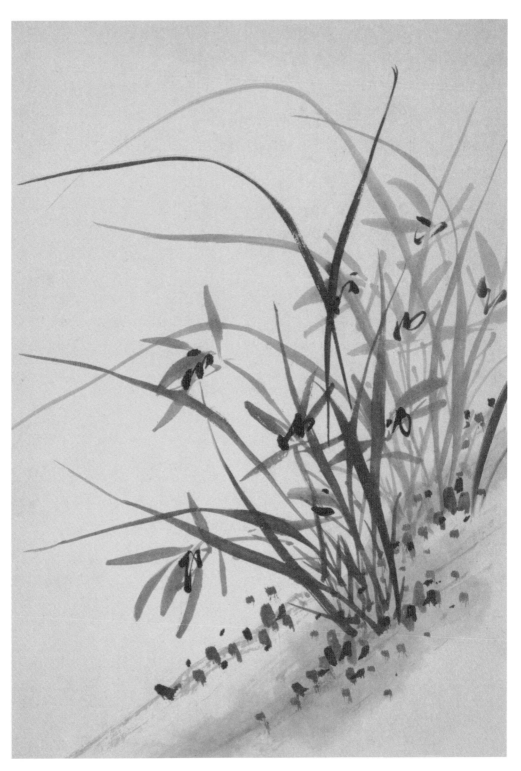

〔清〕诸昇
兰竹石图册（其一）
（临摹）

羽起，散半扶徵羽，挑羽，又半扶徵羽。无名当十三下案羽以下，即作两半挟挑声。无名不动，食指历武文，无名散打商，食指挑文，食指弹文，无名打商。食指拘文。（凡三遍作）。又弹文，无名打商，食指挑文，中指、无名散间拘角商。食指挑文，无名散摘商，食指历武文，无名散打商，食指挑文应，大指擘武。（一句）

无名十三下半寸许案徵，疾发剌徵。大指当十一案文武，历武文。大指擘武，大指徐抑上至十取声。（一句）

举大指，无名十三外一寸许案羽已下，食指节全扶文武。大指当十一打掐武起取声，食指半扶文武。中指、无名间拘文羽。曳无名上至十二。（一句）

无名散打文，摘文，散历武文，无名散打宫，中指当十案徵，无名打徵。食指散挑文，中指、无名间拘羽徵。食指挑文，无名摘徵，食指散历武文，敫煞。（一句）

无名当十三下少许案文武羽，拘半扶文武。大指当十一唈武，抑上至十取声。举大指，无名打羽。无名拘羽起，中指当十三下少许案角，中指牵角徵。无名当十三案角徵，大指当十一案徵，挑徵。大指掐徵起。无名不动，即半扶角徵。又下大指当十一，三璅徵（缓璅之）。徐抑上至十，前后敫宫徵。（一句）

大指附弦下至十一案商角，无名当十三下半寸许案宫商角拘半扶商角。无名打商。大指掐商起，蠲宫商。中指仍打宫，无名拘宫起，无名还下本处蠲宫商，即半扶、间拘徵角商，即蠲角徵。大指当十二案徵，蠲角徵（五度蠲之，初缓后急）。大指随蠲上至十便案徵羽，历羽徵。前后敫宫徵。（一句）

拍之。大息。

<div style="text-align:center">（三）</div>

覆泛十，疾全扶羽文。仰泛十一，疾全扶羽文。互泛十二、十三，打角。挑羽。大指覆泛十二不动，疾全扶徵羽。仰泛十二，食指打羽。覆泛十一，食指打文。无名仰泛十二不动，半扶、间拘羽徵角。覆泛十，挑文。仰泛十，历武文。半扶羽文，间拘羽徵。覆泛九，挑文。覆泛十，中指、无名间拘徵羽。无名仍牵羽文。食指历武文。举大指，无名泛十一，前后敫角文。仰泛不动，中指打徵。覆泛十，中指打羽。大指泛不动，即于羽徵角作挑间拘、转指声。历文羽。互泛十、

十一，即前后踸角羽，又踸徵文应。（一句）

覆泛九，间拘徵角。疾全扶徵羽。仰泛十一，间拘徵角。仰泛十二，中指打羽。无名还泛十一，中指节打徵角。仰泛不动，历徵角，即半扶、间拘角商宫。覆泛九，作前间拘角徵，疾全扶徵羽声。（一句）

无名当八案羽文，大指当七八间唯案文，蠲羽文。大指随蠲上至七。食指即挑、打文。大指不动，食指仍当七案宫，前后踸宫文。大指不动，打璅文。大指附弦上六七间案文，食指打文。大指再臑文至六，取声。大指还本处仍案文武，疾全扶文武。大指还至六唯案武，挑武。大指徐抑武上五六间末起，即覆泛五，疾全扶文武。挑武应。食指泛四，无名打羽。无名泛五，食指挑武应。覆泛二，蠲徵羽。仰泛五，间拘角徵，即疾全扶徵羽。食指泛三，无名打商。无名泛五，食指挑羽应。（一句）

无名当五案文，大指五上半寸许案武，蠲文武。大指随蠲上又半寸许，即挑、打武。大指唯案武，无名泛五，前后踸角武。打、璅武。大指附弦上至四。打武。再臑于三四间。仍并案文武，急全扶文武。大指放文案武，食指挑、打武。无名泛五，前后踸羽武。大指蹙上至三。仰泛二，急全扶文武。覆泛一，食指历文羽。无名泛四，大指泛二，前后踸羽武。覆泛三，间拘武文。仰泛四，间拘武文。覆泛二，节全扶徵羽。泛不动，食指打羽。仰泛三，食指打文。（一句）

大指附弦下至八案武，无名当九亦案武，挑间拘武文羽。大指掐武起。无名附弦下当十一唯案武，挑间拘武文羽。大指当九掩武，取声。大指附弦下当十一唯案武，无名当十三下同案武，作前挑间拘武文羽声。大指掐武起。举无名，散间拘文武。下无名当十三下案文武，全扶文武。大指当十一打掐武起。无名不动，即全扶文武。挑、踸武羽。大指当十一案武，食指挑武。（一句）

应前无名案羽，无名打羽，无名拘羽起，于徵羽散两半挟挑声。无名当十三下少许案羽文，两半挟挑声。食指历武文，无名散打商，散打徵。挑间拘，挑转指，又挑于文羽徵作之。无名案不动，节全扶文武。大指当十一打、掐武起，即半扶、间拘武文羽。无名徐曳上至十二，取声。举无名，无名散打、摘文。历武文。无名散打宫。中指当十案徵，仍打徵。挑文。间拘徵羽。挑文。摘徵。

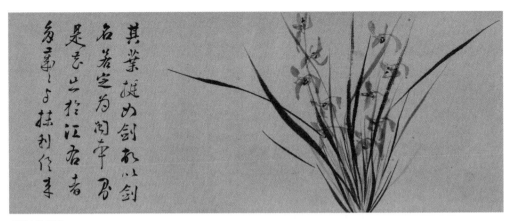

〔明〕陈元素
兰花图（局部）

历武文。齵煞。（一句）

　　无名当十三下少许案羽已下，拘半扶武文。大指当十一掩武。抑上至十，取声。无名打羽。（左）无名拘羽起。中指当十三下少许案角，中指牵角徵。无名当十三案角徵，大指当十一案徵，挑徵。大指掐徵起。无名不动，即半扶角徵。还下大指当十一案徵，缓三璪徵。大指随璪徐抑上至十。前后齵宫徵。（一句）

　　大指附弦下至十一案商角，拘半扶商角。大指两节抑角上至九取声。大指还当十一案宫已下四弦，食指节历徵角。大指吟。食指半扶商角。中指、无名间拘宫商。又逆间拘宫商。举大指，散间拘宫商。急下大指当十一打宫，取余声。下无名十三外半寸许案商角徵，大指当十一案徵，挑徵。大指掐徵起。食指半扶、间拘徵角商，即蠲角徵。大指当十一案徵，蠲角徵。（五度蠲之，初缓后急。）大指随蠲上至十，缩案徵羽，历羽徵，前后齵宫徵。（一句）

　　拍之。

（四）

　　食指泛八，无名打徵。无名泛九，食指挑武应。覆泛九，疾全扶文武。挑武应。食指泛八，无名打文。互泛十、九，前后齵羽武。举大指，无名不动，无名打文。大指泛九，于文武羽半扶。疾间拘声。举大指，无名泛十，齵宫羽。（一句）

　　覆泛九，食打羽，无名打商，散挑羽应。举大指，无名泛九，于徵角羽作疾间拘、

半扶声。无名、大指互泛八、九，牵羽文。举大指，无名不动，半扶徵羽。疾间拘徵角。食指打羽。举无名，大指泛八，食指挑羽。互泛八、九，龊商徵。散打羽。大指当八案武，无名泛九，食指两龊文武。大指掐武起。无名不动，于文武羽作半扶、疾间拘声。大指泛九，间拘徵角。半扶徵羽。互泛九、十，龊角羽。举无名，大指不动。全扶徵羽，挑羽。无名泛十一，无名打宫。大指泛九，挑羽应。（一句）

食指泛八，无名打徵。无名泛十，挑文应。仍擘武。无名泛十一，食指打文。无名泛十二，全扶文武，即挑武应。互泛十二、十三，前后龊羽武。无名当暗徽，无名便打文。（一句。暗徽，逸徽是也）

仰泛十二，却转武文。食指仍历至徵，缓全扶角徵。无名节打角，疾全扶徵羽。互泛十一、十二，食指牵羽文。仰泛十二，半扶徵羽。间拘角徵。互泛十、十一，中指牵徵羽。覆泛十，作前挑间拘、转指声。历文羽。互泛十、十二，前后龊商羽。仍仰泛十二，食指挑羽应。（一句）

食指、大指俱泛十二。大指、中指齐撮商武，又撮宫文。食指、大指移泛十一，亦齐撮商武，又撮宫文。食指、大指移泛十，亦齐撮商武，又撮宫文。食指、大指移泛十一，齐撮商武，移泛十，齐撮商武，又移泛十一，齐撮宫文，又撮商武，又撮宫文。（丘公云，自齐撮以下有若仙声。）无名当十案徵羽，间拘徵羽。大指当九亦案徵羽，疾全扶徵羽。仰泛十一，无名打商。覆泛九，挑羽。仰泛十一，无名打徵。覆泛七，挑文应。覆泛不动，食指历武文。食指对泛宫，无名打宫。食指挑文应。（一句。小息）

无名当八案徵羽文，半扶羽文。大指当七八间打文取声，仍缓擪上至七。还下旧处案文，半扶羽文。大指三掐文起（两掐当中，一掐当七），半扶羽文。仍间拘羽徵。无名当九案角以下，间拘徵角。急全扶徵羽。无名当八案羽已下，半扶羽文。大指于七八间打文，取声。仍蠲羽文。无名不动，大指随蠲抑上至七（凡五度蠲之，初缓后急）。食指打文，大指不动，食指对大指泛宫。无名打宫，挑文。又齐龊宫文。（一句）

拍之。

《碣石调·幽兰》第五，此弄宜缓消息弹之。

碼石調幽蘭序

幽蘭第五

碣石调·幽兰

琴学丛书

微信扫码听曲

（明）仇英
子路问津
（临摹）

谱书概述

　　《琴学丛书》，清杨宗稷编辑，从宣统三年（1911）八月到民国辛未年（1931）三月陆续刻印成书。凡十五辑，包含《琴粹》《琴话》《琴谱》《琴学随笔》《琴余漫录》《琴镜》《琴镜补》《琴瑟合谱》《琴镜续》《幽兰和声》等四十三卷。丛书内容丰富，收录资料繁多，广泛介绍了古琴有关知识理论和杨宗稷自己的研习心得、观点，并收录曲谱七十首。

　　杨宗稷（1863—1931），字时百，号九疑山人，湖南宁远人。光绪辛丑年（1901），他随湖南张百熙到京师大学堂任职，后调到邮传部。辛亥革命前后，杨宗稷学琴于古琴名家黄勉之。其《琴粹自叙》云：

　　予弱冠嗜琴，传习数曲，迫寻旧谱，迄不成声。于是每遇操缦之士，必询学谱之法，皆谓非改不可弹。于是心意遂灰，竟成疑窦，决然舍去，垂廿余年。戊申仲春，浮沈郎署，索居寡欢，重理丝桐，以消永日。嗣闻金陵黄君勉之不改旧谱能弹大曲，从习《羽化》一操，乃得所谓吟猱之法。于今三年矣，已习者二十操。其未习者，但属名谱，以黄君法求之，音节自然合拍。乃恍然：非古人之我欺，而后人之自欺也。

　　杨宗稷还自创新式琴谱，在减字谱右侧加唱弦、注板、工尺，以记写音高和节奏。他编创的琴曲有《蜀道难》《七月》，改编的琴曲有《离骚》《胡笳十八拍》，编创的瑟曲有《鹿鸣》《伐檀》等。他还为其时从日本流归中国的古琴曲《碣石调·幽兰》谱写减字谱和双行谱。著名琴家查阜西曾经这样评价他：

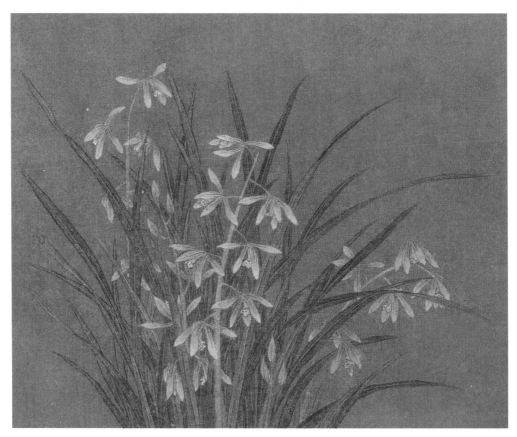

〔五代后蜀〕黄居寀
花卉写生图
（临摹）

三十年来，时百琴艺曾独步燕都，又复集成巨著，琴弟子满天下，琴坛已许为一代宗师。

《琴学丛书》自刊世以来，一直受到后世学者和琴家的关注，更成为九疑派琴人尊奉的宝典。

本书采用《琴学丛书》内关于琴曲《碣石调·幽兰》的相关内容，包括《幽兰自序》《幽兰例言》《〈幽兰〉古指法解》《〈幽兰〉减字谱》《〈幽兰〉双行谱》《〈幽兰〉五行谱》。

琴譜卷一　　　　　　　　為琴來室藏本

幽蘭自序

辛亥秋冬間予重刻古逸叢書幽蘭一卷為古琴譜中魯靈光琴學家莫不先覩為快尚惜未作減字譜無以饜好古者之心壬子四月閒居無俚照古譜不改一字一聲成減字譜一卷原為四拍改名四段古音古調泠然滿指信乎唐以前節奏比於近時琴曲相去何啻天淵尚欲勤習數月然後就正高明迫於人事迄無暇暑藏諸篋笥忽忽三年劉君蕙農見之以為吉光片羽謂宜亟廣流傳因據所見為例言數

則並作古指法解附新指法字與新減字譜爲一卷

復詳加校定以減字譜與古譜合爲雙行譜一卷凡

二卷適撰琴話成遂同付手民古譜所謂宮商角徵

羽文武即今稱爲正調之一二三四五六七絃可證

唐以前雖名以一絃爲宮而實以三絃爲宮之說其

用一絃十一徽不用三絃散音可知爲用正調變音

彈慢三絃一徽之調惟謂之碼右調尚無所考其取

同徽爲雙聲泛音用三六八十一各徽不拘律呂而

音用指與今琴譜絕不同者右指多向內左按兩絃

自然和協初彈時頗覺其指法繁難音節乖離古淡

一二月後逸趣橫生於七絃中別開蹊徑如能按彈

純熟較之明以來所傳各曲當有天籟人籟之別近

得鈔本琴譜有流水一曲與天聞閣七十二滾拂流

水大致相同其跋語云取音最難苦心研慮習之萬

遍此幽蘭一曲恐亦非萬遍不爲功倘得知音博雅

君子妙悟眞詮糾其譌謬是則予所馨香企禱願聞

教益者也甲寅年八月朔日九嶷山人楊宗稷時百

甫自序於宣南爲琴來室

幽兰自序

　　辛亥秋冬间，予重刻《古逸丛书·幽兰》[1]一卷为古琴谱中鲁灵光[2]，琴学家莫不先睹为快，尚惜未作减字谱，无以餍好古者之心。壬子四月，闲居无俚[3]，照古谱不改一字一声成减字谱一卷。原为四拍[4]，改名四段。古音古调，泠然满指。信乎，唐以前节奏比于近时琴曲，相去何啻天渊[5]！尚欲勤习数月，然后就正高明。迫于人事，迄无暇晷[6]，藏诸箧笥[7]，忽忽三年。刘君蕙农[8]见之，以为吉光片羽[9]，谓宜亟[10]广流传。因据所见为例言数则，并作古指法解，附新指法字，与新减字谱为一卷。复详加校定，以减字谱与古谱合为双行谱一卷。凡二卷。适撰《琴话》成，遂同付手民[11]。古谱所谓宫商角徵羽文武[12]，即今称为正调之一二三四五六七弦，可证唐以前虽名以一弦为宫，而实以三弦为宫之说。其用一弦十一徽，不用三弦散音，可知为用正调变音弹慢三弦一徽之调。惟谓之"碣石调"，尚无所考。其取音用指与今琴谱绝不同者，右指多向内，左按两弦同徽为双声，泛音用三、六、八、十一各徽，不拘律吕而自然和协。初弹时颇觉其指法繁难，音节乖离[13]古淡，一二月后逸趣横生，于七弦中别开蹊径。如能按弹纯熟，较之明以来所传各曲当有天籁、人籁之别。近得钞本琴谱，有《流水》一曲，与《天闻阁》"七十二滚拂"《流水》大致相同。其跋语云：取音最难，苦心研虑，习之万遍。此《幽兰》一曲恐亦非万遍不为功。倘得知音博雅君子妙悟真诠[14]，纠其讹谬，是则予所馨香企祷[15]愿闻教益者也。

　　甲寅年[16]八月朔日九疑山人杨宗稷时百甫自序于宣南[17]为琴来室。

注 释

[1]《幽兰》:《碣石调·幽兰》,是我国现存唯一的古琴曲文字谱。原件曾保存于日本京都西贺茂神光院,现收藏于日本东京国立博物馆。中国学者杨守敬在日本访求古书时发现了这首琴曲,谱为唐人写本,后由当时清政府驻日公使黎庶昌将其影印于《古逸丛书》中,并在光绪十年发行。全曲以文字记写音阶及操缦手法,四拍,共224行,每行20至24字,共有汉字4954个。

[2] 鲁灵光:汉代宫殿名。比喻仅存的有成就的人或事物。

[3] 无俚:百无聊赖;没有寄托。宋代孙奕《履斋示儿编·总说·字训辩》:"无聊之谓无俚。"

[4] 四拍:拍,乐曲的段落。四拍,即四个段落。拍,旧读 pò。如《胡笳十八拍》这首琴曲就有十八个段落。

[5] 何啻天渊:岂止是天地之别,形容相隔很远。

[6] 暇晷(xiá guǐ):指空闲的时日。

[7] 箧笥(qiè sì):藏物的竹器,在古代主要是用于收藏文书或衣物。

[8] 刘君蕙农:刘蕙农,湖南籍琴家。可见《今虞琴社社启》:"杨时百、乾斋、乔梓及李伯仁、刘蕙农诸先生,既为岳云琴集,复立九疑琴社。"

[9] 吉光片羽:吉光,古代神话中的神兽名;片羽,一片毛。比喻残存的珍贵文物。可见于晋代葛洪《西京杂记》卷一。

[10] 亟(jí):急切。

[11] 手民:本义仅指木工,后指雕版排字工人。

[12] 宫商角徵羽文武:七弦古琴的弦名。相传文王囚于羑里时,思念其子伯邑考,便加弦一根,是为文弦;武王伐纣时,又加弦一根,是为武弦。"七弦"就是"宫商角徵羽文武"的简称。

[13] 乖离:抵触;背离。

[14] 真诠:正确的解释,真实的道理。犹真谛。

[15] 馨香企祷:引申义为真诚地期望。

[16] 甲寅年：这里是 1914 年。

[17] 宣南：清代时，京师内城宣武门以南地区被称作"宣南"，大约为北京原宣武区管辖范围。

译　文

辛亥年（1911）秋冬之际，我重刻了《古逸丛书》。其中的《幽兰》一卷为古琴谱中仅存的文字谱硕果，琴学家无不想先睹为快，可惜当时还没有翻译成减字谱，无法满足好古者急切的愿望。壬子年（1912）四月，我在家中闲来无事，就照着《幽兰》的文字谱，不改一字一声地编译了减字谱一卷。原谱里为四拍，我在减字谱里改称为四段。弹奏此曲，指间是清脆的古音古调。唐代以前的古琴曲的节奏韵律和现在的相比，何止有天地之别，确实如此啊！我本来还想勤奋练习数月，然后请求高明者指正。但迫于人情世事，一直没有空闲的时间，只得将曲谱收藏起来，就这样，三年时间匆匆过去了。琴友刘蕙农后来见到这《幽兰》曲谱，认为它是珍贵的资料，说此谱应该尽快推广流传。于是，我根据存见的古琴史料写了数则例言，并作了古指法解析，附新指法说明，与减字谱辑成一卷。又反复仔细校订，将减字谱与古谱合为双行谱，辑成一卷。这样，该书就一共有两卷。刚好那时我撰写的《琴话》完稿了，便将书稿一起交给工人雕版排字。《幽兰》曲谱中提到的"宫商角徵羽文武"，是七弦古琴的弦名，即现在说的正调之一二三四五六七弦，由此可以证明"唐代以前虽然以一弦为宫，但实质上是以三弦为宫"的观点。琴谱中用一弦十一徽，不用三弦散音，由此可知此曲是用正调变音弹慢三弦一徽之调。只有"碣石调"的提法还没有资料考证。这首曲子取音所用指法与现在的琴谱所用指法大相径庭，右指多向内发力，左手按两弦同徽为双声，泛音用三、六、八、十一各徽，不拘泥于三分损益律吕，显得自然和谐。刚开始弹时，会觉得指法有一些繁杂难懂，音节与一般琴曲的古淡之风很不一样，然而，弹奏一两个月后，便会觉得其中

〔明〕陈元素
兰花图（局部）

逸趣横生，在七弦中别开蹊径。如果能纯熟地按弹，那么这首曲子和明代以来流传的各种曲子相比，真的是有天籁和人籁的区别。近日我得到一本琴谱，里面有《流水》一曲，与《天闻阁琴谱》中所记载的"七十二滚拂"《流水》大致相同。这本琴谱的跋说：取音最难，苦心研虑，习之万遍。这首《幽兰》古琴曲，恐怕不勤习万遍也是难以成功。如果这套琴书能得到知音博雅人士的指点，进一步参悟其中真谛，纠正其中讹谬，便是我真诚期望的、能得到教益的事了。

甲寅年（1914）八月朔日九疑山人杨宗稷作自序于宣南为琴来室。

幽蘭例言

爲琴來室藏本

一幽蘭宜作古書讀不宜作琴譜讀當以文字求聲音不當以聲音求文字當以聲音合文字不當以文字合聲音當枒無文字中求聲音當枒無文字中求文字如字字能照古譜詮解兩手指力停勻節奏頓挫皆合法度按譜彈之自然宮商合叶不然則不免有乖離怪誕之音此爲彈者之過而非譜之過也明朱載堉律呂精義云笙獨簧不能成音必合兩三簧而後成音琴瑟亦然獨彈一弦不能成音必撮

兩三絃而後成音先王之樂琴瑟笙簧未有不相合者以此知古人枒琴瑟不用單聲幽蘭撮少而按彈兩絃雙聲爲多則太古之音猶在天壤雖謂爲七絃雙聲譜不亦可乎

一幽蘭文義初看似極淺顯細玩之乃有極深奧處如以左手按某徽連彈他絃四五句後方彈此徽也亦有不註何絃只註左手按某徽連彈三四絃皆用此徽且往來彈五六句不換徽者有言某指不動隔六七句然後用此指者且此指不著明某徽其徽又在上數句者有左手不著一字右手並不註某絃但

註右手彈法十餘聲令人自悟者稍爲忽略失之千里可見古人文法之精雖樂府傳鈔之作亦非今日粗淺文字可比且有極瑣碎處如大指不動無名不動及舉大指舉無名曳無名放大指之類然非此實不明確指古人用意之拙卽古人文法之密也閱者當以解釋文義爲主得其文義然後審其聲音則不差毫忽矣

一幽蘭指法有與今日指法名同而實異者如蠲字今以一絃彈兩聲幽蘭以兩絃彈一聲是也有名異而實同者卻轉間拘今直作挑勾等字幽蘭則合數

聲爲一名也有互見枒各譜而必須折衷者如半扶全扶用大還闊誠一堂五知齋自遠堂如潑如輪之法則紓促而有琵琶聲用理性元雅勾抹之法則愈減字然後能得其神如摹如蠲如全半扶僅存其名多愈分明而無俗韵也因以幽蘭古譜指法與今時以新指法字如摹如五度蠲爲向來所無必須造新指法折中參訂爲古指法解以卩古今名實異同附變通指法然後全曲音節一貫其餘悉用今指法作減字譜與古指法解爲一卷又以減字譜與古譜合爲雙行譜一卷以便稽考但期不悖枒古而有合枒

今庶幾古音可復見於今日也

一幽蘭取音最為奇妙與近時琴曲迥不相同近時
琴曲只用單絃其用雙絃者必取散按同聲然後兩
絃並用幽蘭純用雙絃滿指彈雙聲兩絃同按一徽取
其同聲初奏之似絕不同然對譜彈去自然入調其
最難者如兩絃同按一徽左右指力不勻則音即不
合或左手略差一二黍而音亦不合有忽然音節全
變細審之則宮商依然諧叶蓋有上下準之別而音
未嘗變又有數聲乖離異常然以頓挫出之急接下
音則音自不乖泛音尤奇特左手徽位偶差右手勾

抹雙絃輕重不勻則真音不出有必須重彈然後合
者有必須輕彈然後合者有初彈極不和再彈之
然後和逾時而又不和者大概右手非極跳脫不能
得其節奏如得之則行雲流水泂如丘公自註有若
仙聲與摻過漁陽隱隱相似不知其為絲桐乃知古
人以彈琴為鼓琴用鼓字具有深意能知此譜取音
之法則泠泠七絃變化萬端非十三徽二十五調所
能盡其奧矣

一幽蘭歸自東瀛為唐人祕鈔卷子與中土隔絕千
餘年唐以後琴學家曾否及見此卷蓋不可知是以

碣石調與雙聲皆成絕響比於廣陵散殆有過之近
時琴譜所謂幽蘭較此節奏相去天壤徒存其名蓋
一為單聲一為雙聲一限於律呂一不拘律呂而不
越乎律呂範圍之外取音用指今日流傳數百曲無
一與之同者屬樊榭遊仙詩云鳳髓麟脂都俗膩胡
麻為飯菊為餐每按彈此曲數過再彈今日流傳琴
曲與此詩情景髣髴巨公去今一千三百餘年矣以
一千三百餘年後之人摹仿一千三百餘年前之聲
何敢自以為是惟據所傳祕卷文字為之箋註自謂
謬誤無多倘得知音博雅君子即文字以求聲音起

而糾正其失使廣陵散復見於人間是亦丘公之幸
不獨予之厚幸已也

甲寅中秋後五日楊宗稷又識

幽兰例言

　　《幽兰》宜作古书读，不宜作琴谱读。当以文字求声音，不当以声音求文字；当以声音合文字，不当以文字合声音；当于无文字[1]中求声音，当于无文字中求文字。如字字能照古谱诠解，两手指力停匀[2]，节奏顿挫皆合法度，按谱弹之，自然宫商合叶[3]。不然，则不免有乖离怪诞[4]之音，当知此为弹者之过而非谱之过也。明朱载堉《律吕精义》云："笙独簧[5]不能成音，必合两三簧而后成音。"琴瑟亦然，独弹一弦不能成音[6]，必撮[7]两三弦而后成音。先王之乐，琴瑟笙簧未有不相合者，以此知古人于琴瑟不用单声。《幽兰》撮少，而按弹两弦双声[8]为多，则太古之音犹在天壤，虽谓为七弦双声，谱不亦可乎。

　　《幽兰》文义初看似极浅显，细玩之乃有极深奥处。如以左手按某徽连弹他弦四五句后，方弹此徽也；亦有不注何弦，只注左手按某徽，连弹三四弦皆用此徽，且往来弹五六句不换徽者；有言某指不动，隔六七句然后用此指者，且此指不著明某徽，其徽又在上数句者；有左手不著一字，右手并不注某弦，但注右手弹法，十余声令人自悟者。稍为忽略，失之千里，可见古人文法之精。虽乐府传钞之作，亦非今日粗浅文字可比，且有极琐碎处，如大指不动，无名不动及举大指、举无名、曳无名[9]、放大指之类，然非此实不明确古人用意之拙[10]即古人文法之密也。阅者当以解释文义为主，得其文义，然后审其声音，则不差毫忽矣。

　　《幽兰》指法有与今日指法名同而实异者，如"躅"[11]字，今以一弦弹两声，《幽兰》以两弦弹一声是也。有名异而实同者，却转、间拘，今直作"挑""勾"等字，《幽兰》则合数声为一名也。有互见于各谱而必须折衷者，如"半扶""全

扶"，用《大还阁》[12]《诚一堂》[13]《五知斋》[14]《自远堂》[15]；如"泼"、如"轮"之法，则繁促而有琵琶声，用《理性元雅》[16]勾抹之法则愈多愈分明而无俗韵也。因以《幽兰》古谱指法与今时指法折中参订为《古指法解》，以见古今名实异同。附以新指法，字如"牵"、如"五度蠲"为向来所无，必须造新减字，然后能得其神；如"蠲"、如"全、半扶"仅存其名，必须变通指法，然后全曲音节一贯。其余悉用今指法作减字谱，与《古指法解》为一卷。又以减字谱与古谱合为《双行谱》一卷，以便稽考[17]。但期不悖于古而有合于今，庶几古音可复见于今日也。

《幽兰》取音最为奇妙，与近时琴曲迥不相同。近时琴曲只用单弦，其用双弦者必取散按同声，然后两弦并用。《幽兰》纯用双弦，满指双声，两弦同按一徽，取其同声。初奏之，似绝不同，然对谱弹去，自然入调[18]。其最难者，如两弦同按一徽，左右指力不匀则音即不合，或左手略差一二黍[19]而音亦不合。有忽然音节全变细，审之则宫商依然谐叶[20]，盖有上下准之别而音未尝变。又有数声乖离异常，然以顿挫出之，急接下音，则音自不乖。泛音尤奇特，左手徽位偶差，右手勾抹双弦，轻重不匀，则真音不出。有必须重弹，然后合者；有必须轻弹，然后合者；有初弹极不和，再四弹之，然后和，逾时而又不和者。大概右手非极跳脱不能得其节奏。如得之则行云流水，泊如[21]丘公自注[22]，有若仙声，与《掺挝渔阳》[23]隐隐相似，不知其为丝桐。乃知古人以弹琴为鼓琴，用"鼓"字具有深意，能知此谱取音之法，则泠泠七弦变化万端，非十三徽、二十五调[24]所能尽其奥矣。

《幽兰》归自东瀛，为唐人秘钞卷子，与中土隔绝千余年，唐以后琴学家曾否及见此卷，盖不可知，是以碣石调与双声皆成绝响，比于《广陵散》殆有过之。近时琴谱所谓《幽兰》，较此节奏相去天壤，徒存其名。盖一为单声，一为双声；一限于律吕[25]，一不拘律吕而不越乎律吕范围之外。取音用指，今日流传数百曲无一与之同者。厉樊榭[26]游仙诗云："凤髓麟脂都俗腻，胡麻为饭菊为餐。"每按弹此曲，数过再弹，今日流传琴曲与此诗情景仿佛[27]。丘公去今一千三百余年矣，以一千三百余年后之人摹仿一千三百余年前之声，何敢自以为是？惟

据所传秘卷文字为之笺注[28]，自谓谬误无多。倘得知音博雅君子即文字以求声音，起而纠正其失，使《广陵散》复见于人间，是亦丘公之幸，不独予之厚幸[29]已也！

甲寅中秋后五日杨宗稷又识

注　释

[1] 无文字：文字未尽表述的地方，即文外之意。

[2] 停匀：均衡。宋代姜夔《续书谱·疏密》："下笔劲净，疏密停匀为佳。"

[3] 合叶：和谐之意。叶，"协"的古字。

[4] 怪诞：古怪，荒谬。《红楼梦》第六三回："若问宝钗去，他必又批评怪诞，不如问黛玉去。"

[5] 簧：笙、竽、管等乐器中振动发声的薄片，用竹、金属或其他材料制成。

[6] 音：和声。现代音乐理论中的音程或和弦。

[7] 撮：古琴中一种同时弹奏两根弦的指法。

[8] 双声：同时发出的两个声音。

[9] 曳无名：牵引无名指。

[10] 拙：不灵巧。《墨子·鲁问》："利于人谓之巧，不利于人谓之拙。"

[11] 蠲（juān）：在同一弦上急速抹勾，连续出二声的弹奏指法。

[12]《大还阁》：《大还阁琴谱》，别称《青山琴谱》，明末清初虞山派琴家徐上瀛编撰，清初康熙十二年（1673）刊印。

[13]《诚一堂》：《诚一堂琴谱》，清代新安程允基编撰，于康熙四十四年（1705）刊印。程允基曾拜虞山派徐上瀛的弟子夏溥为师。

[14]《五知斋》：《五知斋琴谱》，清代周鲁封根据徐祺传谱编印于康熙六十年（1721）。此谱为广陵派重要琴谱。广陵派后期刊印的《自远堂琴谱》《蕉庵琴谱》《枯木禅琴谱》等，大多取材于此。

[15]《自远堂》：《自远堂琴谱》，清代嘉庆七年（1802）吴灯编撰，李廷敬重订。为

广陵琴派重要琴谱，流传极广。

[16]《理性元雅》：古琴谱，明代万历四十六年（1618）关中张廷玉编。书中有二十三首琴曲分别用五弦、九弦和一弦弹奏。

[17] 稽考：核对，考证。《宋史·邹浩传》："尚有五朝圣政盛德，愿稽考而继述之，以扬七庙之光，贻福万世。"

[18] 入调：进入所属调式。

[19] 一二黍：黍，五谷之一，与稻类相似，俗称黄米。古代曾作为长度的计量单位。此处之意为移动一二粒黍的长度。

[20] 谐叶：谐和。

[21] 洵如：确实如同。

[22] 自注：亲自注解。此处为亲自弹奏之意。

[23]《掺挝渔阳》：鼓曲名，亦称《渔阳掺挝》。南朝宋刘义庆《世说新语·言语》："祢衡被魏武谪为鼓吏，正月半试鼓，衡扬枹为《渔阳掺挝》，渊渊有金石声，四坐为之改容。"

[24] 二十五调：二十五种调式。

[25] 律吕：古时用来校正乐音的器具。后来泛指音律规则，代指十二律吕。

[26] 厉樊榭：厉鹗（1692—1752），字太鸿，号樊榭，浙江钱塘（今杭州）人。幼年丧父，家境清贫，性情孤直而好读书，二十九岁时中举，此后几次都屡试不第，于是把心思转向了专门的著述，有《樊榭山房集》，又编有《宋诗纪事》，扩大了宋诗派的影响。

[27] 仿佛：相仿。

[28] 笺注：给古书作的注释。

[29] 厚幸：最大的希望。

译　文

　　阅读《幽兰》曲谱时应当以阅读古书的方式，而不是单纯把它当作琴谱去阅读。应当以文字对应声音，而不是以声音对应文字；应当让声音契合文字，而不是让文字去契合声音；应当去体悟文字之外的声音，应当去体悟文外之意。如果

能够逐字对照古谱，确切地解读与诠释，双手演奏时用力均衡，节奏准确、起伏得当，乐曲处理都符合古琴的演奏原则，那么依照乐谱所弹奏出的乐曲，必然五音调和。如若不然，那么所发出的声音必然相互抵触，古怪而荒谬，弹琴的人应当知道造成这样的结果并不是乐谱的错误，而是演奏者的失误。明代著名音乐学者朱载堉先生在他的著作《律吕精义》中这样说道："笙这个乐器，如果只有一个簧片则不能演奏出和声，必然是由两三个簧片共同配合才能演奏。"其实在琴瑟上也是这样的道理，单独一根弦上并不能演奏出和声，演奏时必然要弹奏两三根弦，和声才能被听者感受到。古代的音乐，琴瑟笙簧各种乐器相互配合协调，因此便可以知道古人弹奏琴瑟时，并不是只用它们发出某一种单纯的音高、声音。《幽兰》这首曲子在演奏时撮的指法应用较少，但按着两根弦弹奏，发出双音和声的地方却很多，这样一来，所感受到的太古之音仿佛萦绕于天地之间，虽然都是在七根弦上弹奏出双音和声，但古今乐谱却是不同的。

　　《幽兰》的文字谱记录起初看起来十分简单，在研究之后却可以发现其中有许多极为深奥的地方。比如左手按在某弦某徽时，连续弹奏其他弦音四五句之后，才可再回来弹奏所按之音；不注明是哪一根弦，只注明左手按在哪一徽位，连续弹奏三四根弦都是这一徽位，并且往来连续弹奏五六句都不换徽位；写明某指不换位置，相隔六七句之后方才用到这根手指，且不注明徽位，因为所用到的徽位已经在前面表明了；还有并不写明左手演奏方式，也不具体写出右手弹奏在哪一根弦上，但注明右手所用指法名称，要求弹奏者自己体悟应该怎么表现接下来的十几个音。诸如此类，稍微误解、疏忽，所演奏出的音乐效果便会与原曲差之千里，由此可见古人在记录乐谱时的精妙。虽然曲谱是经过乐府传抄的，但也不是今日粗浅的文字表述可以比拟，况且其中有极为烦琐细致的记录，如"大指不动"、"无名不动"及"举大指"、"举无名"、"曳无名"、"放大指"等。如此，不这么详实记录就不能明白古人的拙朴用意背后实则是缜密的文法（大巧若拙）。阅读乐谱的人应当以确切阐释每一字句用意为主，通达上下文用意，然后审查所发出的声音，便可以准确完整地诠释乐曲了。

　　《幽兰》中记载的指法，有的和当下通行的指法名称一致，而弹奏方法却

不一样。比如"齺"这一指法，现在是食指、中指连续抹勾一根弦发出两声，在《幽兰》中则是弹两根弦发出一声。也有名称不同，实际演奏方法却一样的指法，比如却转、间拘，现在记录指法时简化为"挑""勾"等，在《幽兰》中则合并称之。也有分散见于各种琴谱，必须综合各种意见的指法名称，比如"半扶""全扶"，在《大还阁琴谱》《诚一堂琴谱》《五知斋琴谱》《自远堂琴谱》中都可以看到；又比如"泼""轮"这样的指法，应当迅捷急促地发出类似琵琶的声音，用《理性元雅》中"勾抹"的演奏方法，则越弹越觉得曲意清晰，出尘脱俗。因此，我便把《幽兰》所记载的指法和现在通行的指法综合研究后写了《古指法解》一文，以表明古今指法名称在实际演奏中的区别。还附上了新指法，如"牵""五度齺"是仅见于《幽兰》的指法，必须重新创造减字去表示，才能传达指法精髓。如"齺"和"全扶、半扶"这种仅存名称的指法，就必须换成适合的指法来诠释，才会使全曲调整一致。其他指法都用现在通行的指法来记录，得到的减字谱与《古指法解》合并刊为一卷。再在《幽兰》文字谱旁边加上减字谱，辑成《双行谱》一卷，以便于琴人核对考证。但愿没有违背《幽兰》原谱本义，而又符合当下琴学发展，希望《幽兰》的乐音可以重现于今时今日。

《幽兰》一曲在演奏时的取音方式最为奇妙，和当代琴曲迥然不同。当代琴曲多用单弦演奏，凡是用到双弦同时演奏的地方，必然是一弦为按音，一弦为散音，两弦同时弹奏。《幽兰》中单纯使用双弦发音，双声非常多，且两根弦都是按在同一徽位上，取其和声。起初演奏起来，感觉这样的声音与曲调完全不同，但是继续按照谱子弹奏下去，又能自然而然地进入琴曲所在的调式。曲谱中最难的地方，比如两弦同时按在相同徽位时，左右手手指力度不均衡会造成发出的声音不贴合，或是左手按弹的地方前后有分毫差别，也会造成声音不能贴合。有时声音突然变得尖细，此时仔细听辨，则五音依然谐和，应当是上下两根弦按弹位置有差异，但单发出的声音并未改变。再比如演奏中连续有奇怪的声音出现，这些声音如果以强弱、快慢、顿挫弹出，且急速接着弹出后面的乐音，则原本不合常理的声音又不显得突兀了。曲中泛音更加奇特，左手徽位偶尔有差异，右手勾抹两根弦的力度，轻重不一样，都会造成乐音无法被

正确弹出。有必须以重音弹奏然后才能和谐的地方；也有必须以轻音弹奏然后才能和谐的地方；还有开始弹极为不和谐，反复弹奏四遍后感觉谐和，过了一段时间后又感觉不谐和的地方。大概是右手不够灵活，未能准确表现乐音节奏造成的。如果能掌握好，弹奏就如行云流水，犹如丘明先生亲自弹奏一般，乐音犹如仙乐，和鼓曲《掺挝渔阳》隐隐相似，听不出为古琴的声音。如此方才知道古人为何将弹琴称为"鼓琴"，用"鼓"这个字十分传神，如果能领悟这首曲谱取音的方法，那么便可以让古琴七弦奏出变化多端的音色，这绝非是"十三徽""二十五调"等理论可述尽其中奥义的。

　　《幽兰》是从日本传回国内的，是唐朝人罕见的手抄卷子，与中华大地隔绝了一千余年，唐以后的琴学家是否亲眼见过这一曲谱卷子，如今已经不得而知了，正因为这样，"碣石调"和"双声"都断了传承，相比仍然流传于世的《广陵散》，恐怕失传的危机更甚。近些年来，某些琴谱中收录的古琴曲《幽兰》，相比这首《幽兰》，在节奏上实在有着巨大的差别，只是徒有其名。大概是因为一个是单音弹奏，一个是双音弹奏；一个局限在律吕规则之下，一个不拘泥于律吕却又不违背律吕规则。本书收录的《幽兰》，取音和指法与现在流传的几百首琴曲都不一样。厉樊榭有这样一首诗："凤髓麟脂都俗腻，胡麻为饭菊为餐。"每每弹奏起这首《幽兰》，一弹再弹之后的感受与诗句中描写的情形相似。丘明先生去世后至今已经一千三百多年了，一千三百多年后的今人，模仿一千三百多年之前的古人演奏的琴曲，岂敢认为自己的解读就是对的？我只能根据众多珍稀文献的记录为《幽兰》曲谱注释，自认为谬误没有多少。倘若能得到知音、博学、雅正的君子就曲谱文字探讨琴曲，一起纠正这一谱本中的失误，使《幽兰》得以如《广陵散》一般重现于人间，这也是丘明先生的希望，而不仅仅是我最大的愿望！

甲寅年（1914）中秋后五日杨宗稷又识

耶卧/ 近時琴譜惟第一絃用中指並用指骨高起

處取其堅實皆正按不偏按名指則偏按取其甲

肉各牛幽蘭耶卧中指即用中指偏按與今用名

指無異耶字當作斜字解二字音亦略同也今改

曰搜牽也可知牽字指法出枋稽康琴賦也今琴

用名指

牽　唐人寫經多用省筆此牽字即牽字之省文稽

康琴賦攄捴攃挋爾雅曰攎牽中指牽全牽

牽過各法審其音節皆兩絃作兩聲質言之則反

歷也今仍用牽字作兩聲

譜有婁圓用抹勾兩絃同聲幽蘭牽字皆彈兩絃

殆即婁圓之義譜中有食指兩絃作兩聲全牽

幽蘭譜用住字如中指退下十三下一寸許

得音一得音後略退一二分急復本位如小退復

住　住與注同今琴譜用注有二義一滑下隨彈

住末商起無名疾退下十一還上至十住皆與今

譜注字之義相合擬即以今譜注字代之

牛扶　今琴譜牛扶指法有註明泛音用者有不註

者誠一堂用勾抹齊響大還閣用食中二指同拂

得聲如實音用潑之意五知齋自遠堂用名中二

指同拂得聲如實音用輪意理性元雅用中指勾

兩絃食指挑一絃幽蘭譜實音

泛音皆用之食指挑抹兩絃或中勾食指挑一絃

指向內彈兩絃如一聲連彈兩聲註明用食指用

食指連彈兩聲不註者用中食指各彈一聲有註

明緩散者可知牛扶皆宜急彈緩散者少然雖急

疾亦略有停頓也有兩牛扶挑聲兩牛扶

皆牛扶兩聲隨挑一聲又牛扶挾兩聲也今仍兩牛

扶照理性元發用中指勾兩絃食指抹兩絃之法

其專用食指者亦不註明隨其指法之便而已

全扶　誠一堂用食中名三指各入一絃同得聲大還閣

註明泛音用食中名三指各入一絃同拂得聲如

實音用潑之意五知齋自遠堂皆泛音用之三指

拂絃如實音用輪意理性元雅用中食勾兩絃挑

兩絃幽蘭譜不定明用某指但有疾急緩三者之

別審其音節宜用食指抹兩絃中指勾兩絃再抹

兩絃皆宜兩絃中食指緩急皆有停

頓理性元雅勾兩絃挑兩絃之絃字疑爲夫字之

訛不然與半扶何以異今擬仍用全扶字作四聲

原有疾急字者如急作二字

打摘挑拘擘　幽蘭譜拘打字無甚分別中食指
皆有之惟挑專屬食指擘專屬大指又常用摘字
其向外彈者僅有挑字今擬仍照古譜多用向內
指法惟摘打皆改爲抹勾既不悖古譜又與今譜
習慣相同也

縱容　縱容即從容縱容下無名柎十三外一寸許
即中指急下與拘俱下十三下一寸許之反面也
今以緩下代之

抑　誠一堂云右手方扣絃左手從徽上隨聲下徽
抑上抑下幽蘭譜用抑字甚多詳其文義亦不外
抑上之法即今琴譜上某徽之上字有取餘聲者
亦屬文法非指法也今擬即以上字代之

末　末字與今譜抹挑之抹不同如中指即下與拘
俱下十三下一寸許住末商起大指徐徐抑上八
上一寸許急末取聲又大指抑上取聲註云抑上
時輕指徐徐上末起大指徐抑武上五六間末
起皆與爪起帶起之義相合今改爲爪起帶起

却轉　幽蘭有却轉爽轉指之法爲今時各琴譜所

無如大指當九案徽羽却轉徵羽又即柎羽徵角
作再作挑拘轉指聲是也詳其文義審其音節即今
譜再作之法轉指則原有間拘唐時未作一間拘却轉
則上文無間拘自爲兩間拘唐時未作減字法是
以多爲之名以省繇文亦非得已也今却轉指
皆柎挑勾下加再作二字與各譜歸柎一致取其
便柎傳習也

節　用節字者如食指節過徵大指兩節上至八至
七節歷武支節挑商節全扶文武之類誠一堂云
節兩節分開一彈上一徵一彈下一徵文義亦欠

分明或即分開之法幽蘭所有節字與分開之法
皆不合惟接彈上徵一聲尚合所謂節過者則接
彈前聲過後聲也兩節者則接彈兩聲節歷則節
而後應節挑則節而後挑也即接節兩字同音命名
之義或由柎此令不用節字改照上徵彈一聲以
清眉目

蹴　蹴蹙二字以文義觀之用法略同幽蘭蹴字僅
兩見如大指急蹴徵上至八大指却退至八還上
蹴取聲以後則多用蹙字皆與撞字相合今以撞
字代之

蹙　蹙字較蹴字為多如蹙取餘聲急蹙至九撝徵
起緩蹙上豆許急蹙上至六撝起之類皆用大撝
即撞字之義樂書二十四從聲有蹙字幽蘭全譜
無撞必古今名實異同也今以撞字代之

鯢　幽蘭鯢字甚多不知者以為與蹴蹙音略同用
法亦必同然綽注逗撞試之皆不合蓋蹴蹙音用枒
一絃鯢用枒兩絃且鯢之上必有仙翁兩聲冠之
意必為仙翁再作之法當時聽者不謂然近得湖
南邱氏律音彙考鯢字指法云鯢食名二指挑打
兩絃同聲益信用撮無疑有謂宜仍用挑打或挑

勾兩絃同聲以別枒撮而合枒古如此則必枒撮
之外添一指法究其實差之毫釐並不謬以千里
何必故為其難使有志者望洋與歎幽蘭鯢字凡
三類有鯢然有前後鯢皆用撮法為合鯢
則先勾一聲與前聲為相應之聲然後綽上得聲
用撮前後鯢則先挑勾兩絃一按同撮得聲泛音有
聲然後鯢用撮齊鯢則一泛一按同撮得聲泛音有
鯢有前後鯢無鯢煞蓋泛音不能用綽上也觀枒
鯢字三類之別以一音不同而小異其名愈知枒
與鯢之別必以加一二聲而大異其名鯢撮字音

亦相近也本擬以反撮代鯢字終覺其繁不如直
用撮字尤為簡提樂書二十四從聲亦有鯢字今
鯢皆用撮改為撮應加勾挑者直書勾挑以明之

指　用撮與今琴譜無異有不彈而用稻者則必加
一羼字為合今仍名為稻起

應　用羼與今譜同皆自內而外有節應者則先節
後應歷擘則先應後擘今仍作應

間勾　今譜間勾有大小之分有挑間勾者則先挑然後
間勾有間勾挑者則先間勾然後挑又有逆間勾
先挑後勾無大小之分皆先挑後勾幽蘭亦

則先勾後挑蓋與間勾用指相反故曰逆也今仍
間勾之法不仍其名直書挑勾字

呃　呃字甚少有大指當九十間呃文大指當十一
呃武蓋今羼字也即以羼字代之

鐲　鐲字與今譜字為一音其異者今用枒一絃作兩聲
彈鐲指字為一聲也又有五度鐲原注先緩後
蘭用枒兩絃作一音其有五度鐲則作兩聲略如今
急則宜分停頓作五聲有兩鐲作兩聲略如今
之疊捐也誠一堂指法有鐲字今仍名為鐲作兩
絃一聲

覆汎仰汎平汎　皆用左指之名覆汎多用大指仰

汎用名指平汎用食指中指今改爲某指

膌　今譜以膌爲小撞此譜多用再膌則用雙小撞也

雖誠一堂仍有膌字終非習慣費人思索今更名

曰小撞

璪　卽今鎖字有璪打璪三璪之別凡璪用背鎖三

聲打璪則先打一聲再背鎖三聲三璪則用短鎖

五聲今皆改爲鎖字凡璪改爲背鎖打璪則改爲

先一勾再背鎖三璪改爲短鎖從習慣也

豆　與今譜之逗不同如大指抑上豆許卽今之愩大指

三上豆許大指愩上兩豆許皆與逗指法不同卽

今譜某徽某分之分字也今改爲上某徽某分

掩　僅有大指當九掩武取聲一句卽今之罨字也

今改爲罨字

曳　曳無名之曳字卽舉大指縮大指屈無名之類

皆攵法非指法也

發剌　卽今之潑剌也今改爲潑剌

放　大指放攵按武放字與舉大指畧同非今

之放合也

齊撮　卽今之撮唐宋以前皆稱齊撮也今仍作撮

不用齊字

暗徽　原註暗徽逸徽是也卽徽外也今作外字

拍　誠一堂云拍殺也同潑剌伏今改爲潑剌伏

附　新指法字

厾　厾也中指勾兩絃作兩聲也或用中食指厾食指

作兩聲則隨上文指法之便古譜有中指厾食指

爲宜有全厾雙厾者皆作四聲

夬　半扶也食指抹兩絃中指勾兩絃皆如一聲凡

兩聲也有緩作者宜緩作否則急連

矢　全扶也中指勾兩絃食指抹兩絃少息又勾兩

絃抹勾絃凡四聲也有急作者則連彈四聲

公　鐲也中指勾兩絃如一聲也宜重彈兩鐲則鐲

兩度也

虆　五度鐲也連彈兩絃如一聲分五次作之凡抹

勾五度鐲五聲也前三聲宜停頓後二聲宜急連

原註所謂先緩後急也

叩　彈也以大指扣食指放食指挑出也

其餘所用減字法與今時各琴譜同

甲寅中秋後五日楊宗稷又識

幽兰古指法解

耶卧

近时琴谱惟第一弦用中指，并用指骨高起处取其坚实，皆正按，不偏按，名指则偏按，取其甲肉各半。《幽兰》耶卧中指，即用中指偏按，与今用名指无异，"耶"字当作"斜"字解，二字音亦略同也，今改用名指。

牵

唐人写经多用省笔，此"牵"字即"牵"之省文。嵇康《琴赋》"搂批摽捋"注：《尔雅》曰，搂，牵也；刘熙《孟子》注曰，搂，牵也。可知"牵"字指法出于嵇康《琴赋》也。今琴谱有"娄圆用抹勾，两弦同声"。《幽兰》"牵"字皆弹两弦，殆即"娄圆"之义。谱中有食指牵、中指牵，双牵、全牵，牵过各法审其音节，皆两弦作两声，质言之则反历也，今仍用"牵"字作两声。

住

"住"与"注"音同，今琴谱用"注"有二义：一滑下随弹得音；一得音后略退一二分，急复本位，如小退复。《幽兰》谱用"住"字，如"中指与拘俱下十三下一寸许，住，末商起"，"无名疾退下十一，还上至十，住"。皆与今谱"注"字之义相合，拟即以今谱"注"字代之。

半扶

今琴谱半扶指法有注明泛音用者，有不注者。《诚一堂》：用勾抹齐响。《大还阁》：用食中二指同拂，得声如实音，用泼之意。《五知斋》《自远堂》：用名中二指同拂得声，如实音，用轮意。《理性元雅》：用中指勾两弦，食指抹两弦，或中勾食挑一弦。《幽兰》谱实音泛音皆用之，有注明用食指者，有

不注者，皆宜。用指向内弹两弦如一声，连弹两声。注明食指者用食指连弹两声；不注者，用中食指各弹一声；有注明缓散者，可知半扶皆宜；急弹缓散者少，然虽急疾亦略有停顿也；有两半扶挟挑声、两半挟挑声，皆半扶两声，随挑一声，又半扶两声也。今仍称半扶，照《理性元雅》用中指勾两弦，食指抹两弦之法。其专用食指者，亦不注明，随其指法之便而已。

全扶

《诚一堂》：用抹勾打各入一弦同得声。《大还阁》注明泛音用食中名三指各入一弦同拂得声，如实音，用泼之意。《五知斋》《自远堂》：皆泛音用之，三指拂弦如实音，用轮意。《理性元雅》：用中食勾两弦挑两弦。《幽兰》谱不定明用某指，但有疾、急、缓三者之别。审其音节，宜用食指抹两弦，中指勾两弦，再抹两弦、勾两弦，皆两弦如一声，凡四声，缓急皆有停顿。《理性元雅》勾两弦、挑两弦之"弦"字疑为"次"字之讹，不然与半扶何以异？今拟仍用全扶字，作四声，原有疾、急字者，加"急"作二字。

打摘挑拘擘

《幽兰》谱"拘""打"字无甚分别，中食名指皆有之，惟"挑"专属食指，"擘"专属大指，又常用"摘"字，其向外弹者仅有"挑"字，今拟仍照古谱多用向内指法，惟"摘""打"皆改为抹勾，既不悖古谱又与今谱习惯相同也。

纵容

纵容即从容。纵容下无名于十三外一寸许，即"中指急下，与拘俱下十三下一寸许"之反面也，今以"缓下"代之。

抑

《诚一堂》云：右手方扣弦，左手从徽上随声下徽，抑上抑下。《幽兰》谱用"抑"字甚多，详其文义，亦不外抑上之法，即今琴谱上某徽之"上"字。有取余声者，亦属文法，非指法也。今拟即以"上"字代之。

末

"末"字与今谱"抹挑"之"抹"不同，如"中指即下，与拘俱下十三下一寸许，住，末商起"，"大指徐徐抑上八上一寸许，急末取声"，又"大指抑上取声"。

注云"抑上"时，轻指徐徐上末起，大指徐徐抑武上五六间。"末起"皆与"爪起""带起"之义相合，今改为"爪起""带起"。

却转

《幽兰》有却转与转指之法，为今时各琴谱所无。如：大指当九案徵羽，却转徵羽，又即于羽徵角作挑间拘转指声是也。详其文义，审其音节，即今谱再作之法。转指则原有间拘再作一间拘，却转则上文无间拘，自为两间拘。唐时未作减字法，是以多为之名，以省繁文，亦非得已也。今却转、转指皆于"挑勾"下加"再作"二字，与各谱归于一致，取其便于传习也。

节

用"节"字者，如"食指节过徵""大指两节上至八、至七""节历武文""节挑商""节全扶文武"之类。《诚一堂》云：节，两节分开，一弹上一徽，一弹下一徽。文义亦欠分明，或即分开之法。《幽兰》所有"节"字与分开之法皆不合，惟接弹上徽一声尚合。所谓节过者，则接弹前声过后声也；两节者，则接弹两声；节历，则节而后历；节挑，则节而后挑也。"接""节"两字同音命名之义，或由于此，今不用"节"字，改照上徽弹一声，以清眉目。

蹴

"蹴""蹙"二字，以文义观之，用法略同。《幽兰》"蹴"字仅两见，如"大指急蹴徵上至八""大指却退至八还上蹴，取声"，以后则多用"蹙"字。皆与"撞"字相合，今以"撞"字代之。

蹙

"蹙"字较"蹴"字为多，如"蹙取余声""急蹙至九，掐徵起""缓蹙上豆许""急蹙上至六，掐起"之类，皆用大指，即"撞"字之义。《乐书》二十四从声有"蹙"字，《幽兰》全谱无"撞"，必古今名实异同也，今以"撞"字代之。

龊

《幽兰》"龊"字甚多，不知者以为与"蹴""蹙"音略同，用法亦必同，然绰、注、逗、撞试之皆不合，盖蹴、蹙用于一弦，龊用于两弦，且龊之上必有仙翁两声冠之，意必为仙翁再作之法。当时听者不谓，然近得湖南邱氏《律音汇考》，"龊"

字指法云：齰，食名二指挑打两弦同声，益信用"撮"无疑，有谓宜仍用"挑打"，或"挑勾两弦同声"，以别于"撮"而合于古，如此则必于"撮"之外添一指法。究其实，差之毫厘并不谬以千里，何必故为其难，使有志者望洋兴叹。《幽兰》"齰"字凡三类，有齰煞，有前后齰，有齐齰，皆用撮法为合。齰则先勾一声，与前声为相应之声，然后绰上得声用撮；前后齰则先挑勾两弦与前二声为相应之声，然后用撮；齐齰则一泛一按同撮得声。泛音有齰，有前后齰，无齰煞，盖泛音不能用绰上也。观于"齰"字三类之别，以一音不同而小异，其名愈知撮与齰之别，必以加一二声而大异，其名"齰""撮"字音亦相近也。本拟以"反撮"代"齰"字，终觉其繁，不如直用"撮"字尤为简捷。《乐书》二十四从声亦有"齰"字，今"齰"皆改为"撮"，应加"勾挑"者，直书"勾挑"以明之。

搯

用"搯"与今琴谱无异。有不弹而用搯者，则必加一"罨"字为合。今仍名为"搯起"。

历

用"历"与今谱同，皆自内而外。有"节历"者，则先节后历；历擘，则先历后擘。今仍作"历"。

间拘

今谱"间勾"，有大小之分，皆先挑后勾。《幽兰》亦先挑后勾，无大小之分。有挑间拘者，则先挑然后间拘；有间拘挑者，则先间拘然后挑；又有逆间拘，则先拘后挑，盖与间拘用指相反，故曰逆也。今仍间拘之法，不仍其名，直书"挑勾"字。

喎

"喎"字甚少有，"大指当九十间喎文""大指当十一喎武"。盖今"罨"字也，即以"罨"字代之。

蠲

"蠲"字与今谱之"叠捐"小同大异，其同者皆向内弹。"蠲""捐"字为一音，其异者今用于一弦作两声，《幽兰》用于两弦作一声也。又有五度蠲，

原注先缓后急，则宜分停顿作五声。有两蠲则作两声略，如今之"叠捐"也。《诚一堂》指法有"蠲"字。今仍名为"蠲"，作两弦一声。

覆泛、仰泛、平泛

皆用左指之名。覆泛多用大指，仰泛用名指，平泛用食指、中指，今改为"某指"。

臑

今谱以"臑"为小撞，此谱多用"再臑"，则双小撞也。虽《诚一堂》仍有"臑"字，终非习惯，费人思索，今更名曰"小撞"。

璪

即今"锁"字，有"璪""打璪""三璪"之别。凡璪，用背锁三声；打璪，则先打一声，再背锁三声；三璪，则用短锁五声。今皆改为"锁"字。凡"璪"改为"背锁"，"打璪"则改为"先一勾再背锁"，"三璪"改为"短锁"，从习惯也。

豆

与今谱之"逗"不同，如"大指抑上豆许""即魇大指三上豆许""大指魇上两豆许"，皆与逗指法不同，即今谱"某徽某分"之"分"字也，今改为"上某徽某分"。

掩

仅有"大指当九掩武，取声"一句，即今之"罨"字也，今改为"罨"字。

曳

"曳无名"之"曳"字，即举大指、缩大指、屈无名之类，皆文法，非指法也。

发剌

即今之"泼剌"也，今改为"泼剌"。

放

"大指放文按武"，"放"字与举大指"举"字略同，非今之"放合"也。

齐撮

即今之"撮"，唐宋以前皆称"齐撮"也。今仍作"撮"，不用"齐"字。

〔明〕文徵明
兰竹图
（临摹）

暗徽

原注暗徽、逸徽是也，即徽外也。今作"外"字。

拍

《诚一堂》云：拍杀也，同泼剌伏，今改为泼剌伏。

附：新指法字

声

牵也，中指勾两弦作两声也，或用食指抹两弦作两声，则随上文指法之便。古谱有中指牵、食指牵者，此也。惟两声须有停顿，大致先轻弹后重弹为宜。有全牵、双牵者，皆作四声。

关

半扶也，食指抹两弦，中指勾两弦皆如一声，凡两声也。有缓作者，宜缓作，否则急连。

夨

全扶也，中指勾两弦，食指抹两弦，少息，又勾两弦、抹两弦，凡四声也。有急作者，则连弹四声。

兴

蠲也，中指勾两弦如一声也，宜重弹。两蠲，则蠲两度也。

痎

五度蠲也，连弹两弦如一声，分五次作之。凡"抹、拘、抹、拘、抹"五声也，前三声宜停顿，后二声宜急连，原注所谓"先缓后急"也。

吅

弹也，以大指扣食指，放食指挑出也。

其余所用减字法与今时各琴谱同。

甲寅中秋后五日杨宗稷又识

为琴来室藏本

幽兰减字谱　九疑山人杨宗稷时百校订

原名碣石调刪正调变音

幽兰

第一段

第二段

第三段

第四段

琴譜卷一終

〔明〕文彭
兰花图
（临摹）

琴譜卷二　　　　　　　　爲琴來室藏本

幽蘭雙行譜　九疑山人楊宗稷時百校訂

碣石調幽蘭序一名倚蘭

丘公明會稽人也梁末隱於九疑山妙絕楚調枚

幽蘭一曲尤特精絕以其聲微而志遠而不堪授人

以陳禎明三年授宜都王叔明隨開皇十年枚丹陽

縣卒　九十七無子傳之其聲遂簡耳

幽蘭第五

耶卧中指十上半寸許挑商食指中指雙牽宮商中

指急下與拘俱下十三下一寸許住末商起食指散

緩半扶宮商食指挑商又半扶宮商縱容下無名枚

十三外一寸許案商角枚商角卽作兩半扶挾挑

一句緩匕起中指當十堅案商緩匕散懕羽徵無名

打商食指挑徵一句大指當八案商無名打商食指

散挑羽無名當十一案宮無名打宮徵吟一句大指

當九案宮商疾全扶宮商移大指當八案商無名打

商大指徐匕抑上八上一寸許急末取聲散打宮無

名當十案徵食指挑徵應一句無名不動下大指當

九案徵羽却轉徵羽食指節過徵大指急蹴徵上至

八挑徵起無名散打宮食指挑徵應一句

無名不動又下大指當九案徵無名散打宮徵大

指挑徵起大指還當九案徵羽急全扶徵羽舉大

屈無名當九十間案文武食指打文下大指當九案

文挑文大指不動又節懕武文吟無名散打宮徵大

指不動食指挑文中指無名間拘徵挑文無名散
摘徵食指應武文齟齃大指不動急不動急全扶文武大指
荷　簇　苟　鼎
當八棨武食指挑武大指緩抑上半寸許　一句　大指
當八上一寸許棨羽食指打羽大指柎羽文作兩半挾
蹴取聲大指附絃下當九棨羽文

名散打宮無名打徵食指散挑文中指無名間拘徵
芍　苟　茇
羽挑文摘徵應擘武文齟齃　一句　大指當九棨徵羽
茵苟　廣茂　苟鼎
即柎徵羽作緩全擘二聲屈無名柎十九間棨文武
茵苟　廣茂　苟鼎
食指應武文無名散打宮徵食指便挑文大指
食指打文大指當九棨文食指挑文大指棨不動
簇
苟

挑聲大指兩節抑文上至八至七麼取餘聲　一句　無
茇
當九棨羽大指當八亦棨羽無名打羽大指掐羽
名當九棨羽大指當八亦棨羽無名打羽大指掐羽
茇
起無名當十棨徵大指當九棨徵羽即柎徵羽作緩
全扶無名打徵大指急麼至九掐徵起無名疾退下
茇
十一還上至十住散挑文應無名摘徵散應武文無
芘
苟
廣

間拘徵羽食指挑文無名散摘徵應擘武文齟齃大指
芘苟
苟　簇苟鼎
寸許取聲大息大指柎九下半寸許棨文武食指打
茇
文大指抑文上至九大指不動食指拘徵中指武
上九
武無名著文大指無名附絃下當十一棨文無名
簇

打文大指揹文起節揹文時
無名不動無名摘文食指
緩歷武文申中指對案宫無名打宫食指挑文大指
當九十間喝文抑上至九取餘聲一句無名當十二
外牛寸許案羽以下三絃食指打交急全扶文武大
指當十一打搯武起無名不動半扶文武中指無名

間拘文羽緩上曳無名上至十二散打文應一句小息無
名散摘文食指散歷武文無名散打宫中指當十案
徵卽作前打徵挑文間拘挑摘歷擘㪣煞聲一句大
指當八案角徵疾全扶㪣徵疾抑上十一寸許取聲一
句大指當十上一寸許案角無名當十一亦案角無

名打角大指揹角起中指當十緊案商無名打商散
挑徵應抑大指當八案商無名當九案宫商食指挑商
大指揹起無名不動食指半扶宫商大指當八案商
緩挑商抑上半寸許食指卽打宫商舉無名大指案商
不動又節挑商大指吟之中指散打宫舉過商一句

無名當十三下一寸許案宫商以下絃大指當十二
案商食指挑商大指揹起無名不動食指半扶宫
中指卽打宫左無名拘宫起無名不動又當舊處案以
下絃食指半扶角商徵間拘宫以
蠲角徵卽下大指當十二案徵食指蠲角徵間拘大指漸

七上至十五度蠲之先緩後急大指縮案徵羽食指
歷羽徵無名散打宮挑徵應一句拍之大息
大指當九案徵無名當十亦案徵無名散打宮食指
挑徵大指搯起無名不動無名散打宮食指挑徵大
指當九打徵抑上至八便案角徵疾全扶角徵大指

當七八間案徵食指挑徵大指抑上取聲
末起覆汎七蠲徵羽一句無名當八案文中指拏過羽
文申中指對無名案徵無名案中指皆不動
大指七八間案文食指挑文大指搯文起舉中指無
名不動大指覆汎七全扶徵羽舉大指無名仍不動

食指挑文中指散拏羽過文無名當八案羽文大指
當七八間案文蠲羽文抑上至七食指挑文無
名當七八間案武文散拏文過武大指當七案武
挑武大指再騰六七間取聲一句大指當七上二寸
許案文武急全扶文武食指散拏文過武大指於六下一寸許案武食

指挑武大指抑上過六取聲覆汎五全扶文武挑武
仰汎七無名打羽覆汎五挑武應一句仰汎三中指
打徵覆汎二中指打羽仰汎三食指打文應一句覆
二全扶徵羽食指打羽仰汎三食指打文角覆汎
汎二半扶徵羽中指無名間拘徵角仰汎三食指中

指間拘徵角覆汎三緩全扶商角食指應徵角大指

掔徵汎不動緩全扶商角應徵角半扶商角

名間拘商宮仰汎三中指打商

汎三中指打徵覆汎二中指打角覆汎三疾全扶商

角應徵角半扶商角間拘商宮散間掔文

應一句仰汎五間拘徵角中指掔徵羽覆汎四無名

打角仰汎五食指挑羽應覆汎五疾全扶徵羽挑羽

平汎五六無名打宮食指挑羽應

案武無名當五汎文蠲文武大指抑上豆許食指挑

武舉無名大指不動中指掔過文武打璪武向四再

騰一句大指三四間案文武疾全扶文武大指獨案

武食指挑打武散間打羽挑武應即掔大指三上豆許

取聲大指四五間案武無名當五案武食指挑武大

指與挑俱案散間拘羽文挑武大指掔武起大指

五六間案文食指打文大指掐起附

汎五食指拘武中指掔文武大指當五上一寸許案

武食指挑武大指緩應上兩豆許取聲一句大指當

五六間案文無名當六案文武無名當七案文

絃下大指當六七間稍近七案文武無名當七案文

武緩全扶文武大指無名不動無名打文急應大指

上至六招起取聲無名不動無名摘文食指歷武文。

申中指汎七無名打宮食指挑文應。一句 上無名當

六七間案文武食指挑文武大指當六案武食指中

指挑拳文武大指挑武起無名不動半扶文武中指

無名間拘文羽食指挑武下大指當六案武蜀文武

大指徐抑上豆許大指附絃下七八間案文急發刺

文上大指六七間案文武蜀文武下大指七八間無

名當八同案文中指打文大指挑文起下中指對無

名案徵無名不動無名打徵大指還六七間案文食

指挑文大指挑起舉中指無名不動大指汎七急全

扶徵羽挑文中指拳過羽文舉無名大指當七八間

案文蜀羽文徐匕抑大至七案角食指挑文應。一句 大指

當八案羽巳下無名當九案角巳下急發刺羽應食

指拳羽文挑武急全扶羽文無名打羽大指挑羽起

無名不動半扶徵羽中指無名間拘徵角食指拳徵

羽下大指案徵巳下食指挑羽應食指拳羽文歷

武文食指案徵文中指打羽大指挑羽起食指挑羽

中指拳徵羽大指縮案文武蜀文武大指徐匕抑上

八上一寸許大指獨案武挑武中指拳過文武大指

不動三璀武大指向七再騰又抑上六七間取聲大

指便案支武全扶文武縮大指唯案武挑打武無名
散打徵食指挑武應大指抑武上六上半寸許取餘
聲一句無名從第七作勢案羽急下過十三下一寸
許全扶羽文無名打羽無名拘羽起散半扶徵羽挑
羽又半扶徵羽無名當十三下案羽以下卽作兩半

挑挑聲無名不動食指應武文無名散打商食指挑
文食指彈文無名打商食指拘文遍作凡三又彈文無名
打商食指應武文無名散間拘角商食指挑文應大
名散摘商食指應武文無名散打商食指挑文應大
指擘武一句無名十三下半寸許案徵疾發刺徵大

指當十一案文武應武文大指當擘武大指徐抑上至
十取聲一句與大指無名十三外一寸許案羽已下
食指節全扶文武大指當十一打掐武起取聲食指
半扶文武中指無名間拘文羽曳無名上至十二一
句無名散打文武摘文散應武文無名散打宮中指當

十案徵無名打徵食指散挑文中指無名間拘羽徵
當十三下少許案徵武羽挑半扶文武大指當十一
食指挑文無名摘徵食指散應武文䠀煞一句無名
呃武抑上至十取聲舉大指無名打羽無名拘羽起
中指當十三下少許案角中指擘角徵無名當十三

菜大指當十一絭徵挑徵大指搯徵起無名不

動即半扶角徵又下大指當十一絭徵緩璪徐抑

上至十前後齪宮徵一句　大指附絃下十一絭商角

無名當十二下半寸許案宮商角中指仍打宮無名

打商大指搯商起蠲宮商角拘半扶商角無名拘宮起

仰汎十二食指打羽覆汎十一食指打文無名仰汎

十二不動半扶間拘羽徵角覆汎十挑文仰汎十歷

武文半扶羽文間拘羽徵覆汎九挑文覆汎十中指

無名間拘徵羽無名仍牽羽文食指歷武文舉大指

無名汎十一前後齪角文仰汎不動中指打徵覆汎

無名還下本處蠲宮商即半扶間拘徵角商即蠲角

徵大指當十二絭徵蠲角徵　五度蠲之大指隨蠲上

至十絭徵羽歷羽徵前後齪宮徵一句拍之大息

覆汎十疾全扶羽文仰汎十一疾全扶徵羽

二十三打角挑羽大指覆汎十二不動疾全扶徵羽

十中指打羽大指汎不動即枟羽徵角作挑間拘轉

指聲歷文羽平汎十一即前後齪徵角羽又齪徵文

應一句覆汎九間拘徵角疾全扶徵羽仰汎十一間

拘徵角仰汎十二中指打羽無名還汎十一中指節

打徵角仰汎不動歷徵角即半扶間拘角商宮覆汎

九作前間拘角徵疾全扶徵羽聲一句　無名當八案

羽文大指當七八間唯案文蠲羽文大指隨蠲上至

七食指卽挑打文大指不動食指仍當七案宮

齪宮文大指不動打瓛文至六取聲大指還本處仍案文

食指打文大指再臘文至六取聲大指還本處仍案

文武疾全扶文武大指還至六唯案武大指

抑武上五六間末起卽覆汎五

武應食指汎四無名打羽無名汎五食指挑武覆

汎一蠲徵羽仰汎五間拘角徵卽疾全扶徵羽食指

汎三無名打商無名汎五食指挑羽應一句　無名當

五案文大指五上半寸許案武蠲文武大指隨蠲上

又半寸許卽挑打武大指唯案武無名汎五前後齪

角武打瓛武大指附絃上至四打武再臘枒三四間

仍并案文武急全扶文武大指放文案武食指挑打

武無名汎五前後齪羽武大指瓛上至三仰汎二急

間拘武文羽大指指武起無名附絃下當十一唯案

文一句　大指附絃下至八案武無名當九亦案武挑

汎二節全扶徵羽汎不動食指打羽仰汎五汎三食指打

前後齪羽武覆汎三間拘武文仰汎四間拘武文覆

全扶文武覆汎一食指臘文羽無名汎四大指汎二

武挑間拘武文羽大指當九掩武取聲大指附絃下

當十一唯案武無名當十三下同案武作前挑拘

武文羽聲大指掐武起舉無名散打

當十三下案支武全扶文武大指當十一打掐武起

無名不動卽全扶文武挑齪武羽大指當十一案武

食指挑武一句應前無名案羽無名拘羽

起枕徵羽散兩半挑挑聲無名當十三下少許案羽

文兩半挑挑聲食指應武文羽徵無名散打商散打徵挑

間拘挑轉指又挑枕文羽徵作之無名案不動卽全

扶文武大指當十一打掐武起卽半扶間拘武文羽

無名徐曳上至十二取聲舉無名無名散打摘文應

徵羽挑文無名散打宮中指當十案徵仍打徵文拘

許案羽已下拘半扶武文大指當十一掩武抑上至

十取聲無名打羽無名拘羽起中指當十三下少許

案角中指拏角徵無名當十三案角徵大指當十一

案徵挑徵大指掐徵起無名不動卽半扶角徵遷下

大指當十一案徵緩三璅徵大指隨璅徐抑上至十

前後齪宮徵一句大指附絃下至十一案商角拘半

扶商角大指兩節抑角上至九取聲大指還當十一

案宮已下向絃食指節應徵角大指吟食指半扶商
角中指無名間拘宮商叕逆間拘宮商與大指間
拘宮商急下大指當十一打宮取餘聲下無名十三
芍
外半寸許案商角徵角商卽蠲角徵大指當十一
徵起食指半扶間拘徵角商角徵挑徵大指搯

案徵蠲角徵五度蠲之大指隨蠲上至十縮案徵羽
應羽徵前後齪宮徵初緩後急
舊　芍　　　　蕤一挑
食指汎八無名汎九食指挑武應覆汎九
疾全扶文武挑武應食指汎八無名打文平汎十九
應羽徵前後齪武舉大指無名不動無名打文大指汎九
前後齪羽武舉大指無名不動無名打文大指汎九

枕文武羽半扶疾間拘聲舉大指無名汎十
本間拘聲至汎十縱註枕齪宮羽之旁齪宮羽一句
今移置枕齪宮羽之上作兩弧以別之
覆汎九十打羽無名打商散挑羽應舉大指無名汎
九枕徵角羽作疾間拘半扶聲無名大指平汎八九
孚羽文舉大指無名不動半扶徵羽疾間拘徵角食

指打羽舉無名大指汎八食指挑羽平汎八九齪商
徵散打羽大指當八案武無名汎九食指兩蠲文武
大指搯武起無名不動枕拘文武羽作半扶疾間拘
徵角羽大指汎九間拘徵角羽半扶徵羽平汎九十齪羽
聲大指汎九間拘徵角羽舉大指無名不動全扶徵羽挑羽舉大指
舉無名大指不動全扶徵羽挑羽

註於無名汎十一之旁逐行遠行末橫折向左直寫至卷末止今移置無名汎十一之上作兩弧以別之無

名汎十一無名打宮大指汎九挑羽應一句食指汎

八無名打徵無名汎十挑文無名當暗徵無名汎十一

食指打文無名汎十二全扶文武即挑武應平汎十

二十三前後齪羽武無名當暗徵無名便打文一句

徵逸徵仰汎十二却轉武文食指仍應至徵緩全扶
是也

角徵無名節打角疾全扶徵羽平汎十一

掣羽文抑汎十二半扶徵羽間拘角徵平汎十一十二食指

中指掣徵羽覆汎十作前挑間拘轉指聲應文羽平

汎十二前後齪商羽仍仰汎十二食指挑羽應一

句食指大指俱汎十二大指中指齊撮商武又撮宮

文食指大指移汎十二亦齊撮商武又撮宮文食指

大指移汎十亦齊撮商武又撮宮文食指大指齊撮

十二齊撮商武移汎十齊撮商武又移汎十一齊撮

案古逸叢書刻本商武移汎至十一齊撮添註於宮文又撮商武之旁今移置宮文又撮商武之上作兩

徵羽仰汎十一無名打商覆汎九挑羽仰汎十一無

別之宮文又撮商武又撮宮文以正公云自齊撮

當十案徵羽間拘徵羽大指當九亦案徵羽疾全扶

名打徵覆汎七挑文應覆汎九不動食指歷武文食指

對汎宮無名打宮食指挑文應一句無名當八案徵

羽文半扶羽文大指當七八間打文取聲仍緩慼上

至七還下舊處案文半扶羽文大指三掐文起

一掐半扶羽文仍間拘羽徵無名當九案角以下間

拘徵角急全扶徵羽無名當八案羽已下半扶羽文

大指枚七八間打文取聲仍蠲羽文無名不動大指

隨蠲抑上至七五度蠲之食指打文大指不動食

指對大指汎宮無名打宮挑文又齊齪宮文一句拍

之

伏之

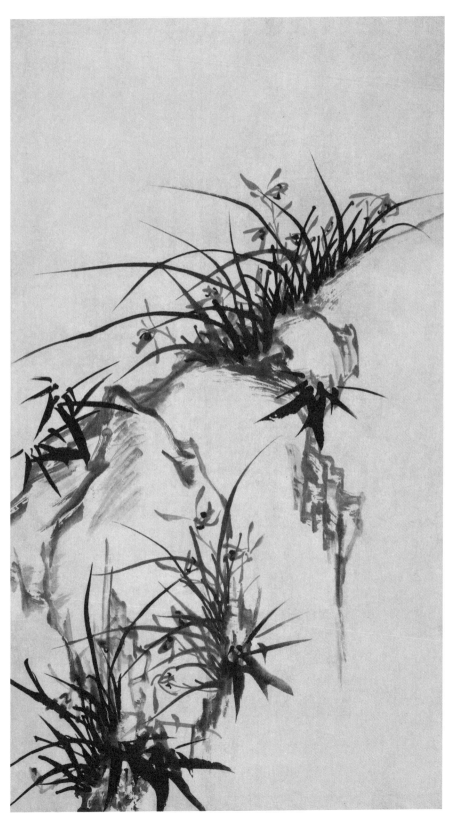

〔清〕郑板桥
幽兰图
（临摹）

琴鏡卷九

幽蘭

第一段

舞胎仙館藏本

第三段

第四段

幽蘭註板之難如登蜀道因其取音用指與流傳
各譜琴曲迥然不同加以予前刻琴粹瑣言主持
不改舊譜一字而近著琴鏡譜例吟猱進退必須
逐聲註明更覺絲毫不能假借曲中全半扶指法
子作減字譜時定爲四聲兩聲後有人以爲太煩

擬改爲兩聲一聲然全扶兩聲與原本緩作急作
不緩急三種不能脗合半扶一聲又與蠲法無從
分別蠲用兩聲不惟與兩聲之全扶紊且五度蠲
不成節奏兼此數者再求其音調一貫指法前後
不相矛盾更非易易今以原本先緩後急之法定
五度蠲之板由是而得全扶緩急不緩急三類之
板可知必用四聲更由是而知其取音不合者當
用套板使歸於帶音過度間字之類所有疑難更
然氷釋近日予題李勉春雷秋籟琴有云何堪更
謫人間世輸與幽蘭絕調傳今幽蘭傳矣然非洗

盡平日耳音亦未易得其古淡之趣世有眞好古
知音者取原本卷子譜與予所作雙行譜校之乃
知此爲唐以前最古之譜箕正古調古音或不致
作者有古調自愛之嗟則幸矣　九疑山人
幽蘭指法有吟無猱疑唐時吟猱之似以猱在徽
名也今琴譜有以爲猱在徽下吟在徽上者有以
爲吟在徽下猱在徽下吟在徽上爲
上吟在徽下爲宜然予所傳習者吟在徽上下猱
專在徽下是以仍而未改惟水仙猱法有註明上
猱者非此不成節奏其餘不拘徽上徽下以歸位

爲主位者本徽分位也知此理則上下皆宜蓋上
下所差無幾一指之巨至少以半寸論必較量於
毫釐間何從而定之然制度之數不可不知知之
且未必能盡得之不知之相去更不可以道里計
予所製徽分簡明表亦非矛盾也　九疑山人再識

曲谱后记

后记一

《幽兰》注板[1]之难如登蜀道，因其取音用指与流传各谱琴曲迥然不同，加以予前刻《琴粹琐言》[2]主持不改旧谱一字，而近著《琴镜》[3]谱例吟猱[4]进退必须逐声注明，更觉丝毫不能假借。曲中全、半扶指法，予作减字谱时定为四声、两声，后有人以为太烦，拟改为两声、一声。然全扶两声，与原本缓作、急作、不缓急三种不能吻合；半扶一声，又与"蠲"法无从分别；"蠲"用两声，不惟与两声之全扶紊，且"五度蠲"不成节奏。兼此数者，再求其音调一贯、指法前后不相矛盾，更非易易。今以原本先缓后急之法定"五度蠲"之板，由是而得全扶缓、急、不缓急三类之板，可知必用四声。更由是而知其取音不合者，当用套板[5]，使归于带音过度闲字[6]之类。所有疑难涣然冰释。近日予题李勉"春雷秋籁"琴有云："何堪更谪人间世，输与《幽兰》绝调传。"今《幽兰》传矣，然非洗尽平日耳音[7]，亦未易得其古淡之趣。世有真好古知音者，取原本卷子谱与予所作双行谱[8]校之，乃知此为唐以前最古之谱，真正古调古音。或不致"作者有古调自爱"之嗟，则幸矣。

九疑山人[9]

〔明〕文俶
花卉图册（其一）
（临摹）

注　释

[1] 注板：注明板眼。民族音乐和戏曲中的节拍，每小节中最强的拍子叫"板"，其余的拍子叫"眼"，如一板三眼（四拍子）、一板一眼（二拍子）。

[2]《琴粹琐言》：杨宗稷著作之一。

[3]《琴镜》：杨宗稷著作之一。

[4] 吟猱：弹奏古琴的指法。左手按弦，往复移动，使发颤声。小曰吟，大曰猱。

[5] 套板：形成套路的板眼节奏。

[6] 闲字：谜面或谜底中没有着落的某些字。此处指在琴曲中不突出的乐音。

[7] 耳音：耳朵听到的声音；耳朵辨音的能力。此处指形成听觉习惯的音乐的音高、节奏等。

[8] 双行谱：指前文"以减字谱与古谱合为双行谱一卷"。

[9] 九疑山人：杨宗稷自号"九疑山人"。

译 文

为《幽兰》一曲标注节拍，犹如攀登蜀道一般艰难，因为它的取音、指法和当下流传的各家琴谱所记载的内容迥然不同。再加上我之前刊印《琴粹琐言》时主张对原曲谱不改变一字，近日著《琴镜》一书也要求对乐谱中的吟、猱、进、退等必须逐一注明，因此更加觉得对《幽兰》不能有丝毫马虎。乐曲中"全扶""半扶"的指法，我在翻译为减字谱的时候定位为四声和两声，但随后就有人提出，如此一来曲子显得过于烦琐，提议改为两声和一声。然而，"全扶"若为两声，则与原曲缓弹、急弹、不缓不急弹三种弹奏方式不能吻合；"半扶"如果是一声，那么又和"蠲"的指法无从分别；若"蠲"取用两声弹奏，则不仅与用两声来弹奏的"全扶"相紊乱，并且"五度蠲"将不成节奏。需要兼顾考虑诸多因素的情况下，再寻求音调一致，指法前后不矛盾，实非易事。现在用原来先缓慢后急促的方法来确定"五度蠲"的节拍，由此可以得出"全扶"的缓、急、不缓不急三种节奏，便可知道"全扶"必然取音四声。更由此知道此曲取音不谐和的地方，应当用有规律的节奏模式，使用的方法类似于带音过渡到闲字的方法。如此所有疑难的地方都得到了解决。这几天，我题字于李勉的"春雷秋籁"琴："何堪更谪人间世，输与《幽兰》绝调传。"现在《幽兰》得以传承，然而，我整理的谱本还是没有完全摆脱今人的乐音习惯，也没有完全领悟《幽兰》原曲的古淡之趣。如果世上有真正好古又懂音律的人，那么可以请他们拿《幽兰》原文字谱和我所作的双行谱进行校对，便可以知道《幽兰》谱为唐代以前最古老的曲谱，是真正的古调古音。或许，这般费尽心血，不引来世人"不过是作者自己有对古调的喜好"的感叹，就算是幸运了。

九疑山人

〔清〕金农
花卉图册（其一）
（临摹）

后记二

　　《幽兰》指法有吟无猱，疑唐时吟猱不分或尚无猱名也。今琴谱有以为"猱在徽下，吟在徽上"者；有以为"吟在徽下，猱在徽上"者。平心察之，似以"猱在徽上，吟在徽下"为宜。然予所传习者，吟在徽上下，猱专在徽下，是以仍而未改。惟《水仙》[1]猱法有注明上猱者，非此不成节奏。其余不拘徽上徽下，以归位[2]为主位者，本徽分位[3]也。知此理则上下皆宜，盖上下所差无几，一指之巨[4]至少以半寸论，必较量于毫厘间，何从而定之？然制度之数不可不知，知之且未必能尽得之，不知之相去更不可以道里计，予所制《徽分简明表》亦非矛盾也。

九疑山人再识

注　释

[1]《水仙》：全名《水仙操》，琴曲名。相传为春秋著名琴师伯牙所作。成连为了使伯牙更好地体会琴曲的精神，带他到东海边，让他独自一人领略海水汹涌、山林寂静的大自然的奥妙。伯牙在这个环境里刻苦练琴，终于学成并作《水仙操》一曲。

[2] 归位：返回原位。

[3] 徽分位：古琴有十三个徽位，为标示演奏时手的确切位置，两两徽位之间被分为十等分，如七徽六分。

[4] 一指之巨：一根指头的大小。此处可理解为宽度。

译　文

　　《幽兰》所用的指法中，有"吟"而无"猱"，我猜测是因为唐代的时候"吟""猱"并没有被详细区分，又或者当时还没有"猱"这个概念出现。当今的琴谱，有的认为猱在徽位下方，吟在徽位上方；有的认为吟在徽位下方，猱在徽位上方。公正、冷静地研究之后，我认为猱在徽位上，吟在徽位下是合适的。然而，我的学生弹奏古琴时，吟在徽位上下移动，猱专在徽下移动，依然没有改变。唯独《水仙操》一曲在弹法上注明了猱在徽位上方，只有如此演奏才能表现出琴曲节奏。其余的地方都不拘泥于徽上还是徽下，原因是吟猱之后都要回归到原本音位，要点还是在于取音是几徽几分。知道这样演奏的方法后，在演奏中便可以灵活取用徽位上下的乐音，毕竟徽位上下幅度并不大，一个指头的宽度至少有半寸，如果必须计较到几毫几厘，又有什么具体的凭据呢？然而，取音的法度不可不知，知道了尚且不能尽数做到，不知道法度的情况下取音，相差的程度就更无法估量了，我制作音位《徽分简明表》与这个道理并不矛盾。

　　　　　　　　　　　　　　　　　　　　九疑山人再识

参考文献

[1] 杨宗稷. 琴学丛书. 清刻本.

[2] 陆谦祉. 厉樊榭年谱. 上海: 商务印书馆, 1936.

[3] 赵万里. 汉魏南北朝墓志集释. 北京: 科学出版社, 1956.

[4] 查阜西. 幽兰研究实录. 北京: 民族音乐研究所, 1957.

[5] 查阜西. 存见古琴指法谱字辑览. 北京: 中国音乐研究所, 1959.

[6] 班固. 汉书(点校本). 北京: 中华书局, 1962.

[7] 吴钊. 碣石调《幽兰谱》——琴曲文字谱简介. 人民音乐, 1962(3).

[8] 魏徵, 等. 隋书. 北京: 中华书局, 1973.

[9] 刘昫, 等. 旧唐书(点校本), 北京: 中华书局, 1975.

[10] 郭茂倩. 乐府诗集. 北京: 中华书局, 1979.

[11] 司马迁. 史记. 北京: 中华书局, 1982.

[12] 许健, 王迪编. 古琴曲集 (第2集). 北京: 人民音乐出版社, 1983.

[13] 陈应时. 琴曲《碣石调·幽兰》的音律——《幽兰》文字谱研究之一. 中央音乐学院学报, 1984(1).

[14] 中国艺术研究院音乐研究所,《中国音乐词典》编辑部. 中国音乐词典. 北京: 人民音乐出版社, 1984.

[15] 张习孔, 田珏. 中国历史大事编年. 北京: 北京出版社, 1987.

[16] 北京图书馆金石组. 北京图书馆藏中国历代石刻拓本汇编. 郑州: 中州古籍出版社, 1990.

[17] 吴文光. 对《碣石调·幽兰》系列研究论文(王德埙)读后. 中国音乐, 1993(4).

[18] 黄旭东,伊鸿书,程敏源,等.查阜西琴学文萃.杭州:中国美术学院出版社,1995.

[19] 张玉书,陈廷敬.康熙字典.天津:天津古籍出版社,1995.

[20] 魏嵩山.中国历史地名大辞典.广州:广东教育出版社,1995.

[21] 刘昫,等.旧唐书.陈焕良,文华,点校.长沙:岳麓书社,1997.

[22] 杨荫浏.中国古代音乐史稿(上册).北京:人民音乐出版社,1999.

[23] 吴文光.《碣石调·幽兰》研究之管窥.中国音乐,2000(2).

[24] 洛阳市文物管理局,洛阳市文物工作队.洛阳出土墓志目录.北京:朝华出版社,2001.

[25] 刘承华.中国音乐的人文阐释.上海:上海音乐出版社,2002.

[26] 钱茸.古国乐魂——中国音乐文化.北京:世界知识出版社,2002.

[27] 黎庶昌.古逸丛书.贵阳:贵州人民出版社,2003.

[28] 周建忠.兰花的文化内涵与儒学的人格定位.东南文化,2003(7).

[29] 吴叶.从琴曲《大胡笳》《小胡笳》试探汉唐时期北方少数民族音调.中国音乐学,2004(1).

[30] 姚思廉,等.二十四史全译·陈书.上海:汉语大词典出版社,2004.

[31] 郭培育,郭培智.洛阳出土石刻时地记.郑州:大象出版社,2005.

[32] 杨宗稷.杨氏琴学丛书(四十三卷).长沙:湖南教育出版社,2007.

[33] 丁明顺.漫话古琴名曲《碣石调·幽兰》及著名演奏版.音响技术,2008(9).

[34] 中国艺术研究院音乐研究所,北京古琴研究会编.琴曲集成.北京:中华

书局,2010.

[35] 刘楚华.琴学论集——古琴传承与人文生态.香港:香港天地图书有限公司,2010.

[36] 司马迁.史记.北京:中华书局,2011.

[37] 许健.琴史新编.北京:中华书局,2012.

[38] 汉语大词典编纂处编.汉语大词典(普及本).上海:上海辞书出版社,2012.

[39] 杨秋悦.对《碣石调·幽兰》打谱的分析和研究.乐府新声(沈阳音乐学院学报)2012(1).

[40] 唐之享.虞舜与九疑.长沙:岳麓书社,2012.

[41] 喻意志,王蓉.《碣石调·幽兰》序之"宜都王叔明"考——兼及《幽兰》谱的抄写年代.音乐研究,2013(1).

[42] 汪孟舒.古吴汪孟舒先生琴学遗著.北京:中华书局,2013.

[43] 杨秋悦.古琴指法谱字研究.中国音乐,2013(3).

[44] 李祥霆.古琴综议.北京:中国人民大学出版社,2014.

[45] 严晓星.古琴"打谱"一词的历史考察.音乐爱好者,2014(1).

[46] 赵建学.从琴曲《碣石调·幽兰》谈"音乐的内涵".大众文艺,2014(18).

[47] 田耀农.中国传统音乐理论述要.北京:人民音乐出版社,2014.

[48] 吴叶.杨宗稷及其《琴学丛书》研究.北京:人民音乐出版社,2015.

[49] 赵庶洋.《新唐书·地理志》研究.南京:凤凰出版社,2015.

[50] 中国艺术研究院音乐研究所《中国音乐词典》编辑部编.中国音乐词典.北

京: 人民音乐出版社,2016.

[51] 刘义庆. 世说新语. 刘孝标, 注. 长沙: 岳麓书社,2016.

[52] 孙奕. 新刊履斋示儿编. 唐子恒, 点校. 南京: 凤凰出版社,2017.

[53] 今虞琴社. 今虞琴刊. 上海: 上海社会科学院出版社,2018.

[54] 上海古籍出版社,上海书店编. 二十五史·宋史. 上海: 上海古籍出版社,2018.

[55] 朱长文. 钦定四库全书·琴史. 北京: 中国书店,2018.

[56] 徐樑. 《国宝〈碣石调·幽兰第五〉研究》述评. 中国音乐学,2019(2).

[57] 管平湖. 管平湖古指法考. 北京: 中国书店,2019.

[58] 张丽民. 舞蹈音乐的基础理论与应用. 北京: 文化艺术出版社,2019.

[59] 刘歆,葛洪. 西京杂记. 北京: 中国书店,2019.

[60] 闵文新. 宋姜夔《续书谱》解析与图文互证. 北京: 中国书店,2019.

〔明〕周天球
兰花图轴
（临摹）

碣石调·幽兰

微信扫码听曲

吴文光打谱
王鹏演奏版

1=F

正调定弦：5 6 1 2 3 5 6

（一）

附：《碣石调·幽兰》曲谱

五度蠲之　初缓后急　大指滑上十

主编简介

刘晓睿

中国传统文化促进会古琴文化艺术委员会副主任，古琴文献研究学者，古琴文献研究室创办人，《琴者》古琴季刊杂志创办人，主持整理出版数本重要古琴工具图书。

2012年春开始学习古琴，2018年受教于唐健垣博士、李祥霆教授。2013年春着手整理古琴文献工作，至今已数年。在此期间，累计整理历代古琴谱书近220部、琴曲4300余首、指法释义20000余条等。

2018年初开始策划并主持编纂古琴文献系列图书，包括《中国古琴谱集》《明精钞彩绘本·太古遗音》《历代古琴文献汇编·琴曲释义卷》《历代古琴文献汇编·斫琴制度卷》《历代古琴文献汇编·抚琴要则卷》《历代古琴文献汇编·琴人琴事卷》《历代古琴曲谱汇考·流水》《历代古琴曲谱汇考·梅花三弄》《历代古琴曲谱汇考·潇湘水云》《历代古琴曲谱汇考·广陵散》《历代古琴曲谱汇考·阳关三叠》《历代古琴曲谱汇考·渔樵问答》《历代古琴曲谱汇考·平沙落雁》等。

图书在版编目（CIP）数据

孔子与幽兰／刘晓睿主编 . —南宁：广西美术出版社，2021.5

（图说中国古琴丛书）

ISBN 978-7-5494-2380-4

Ⅰ．①孔… Ⅱ．①刘… Ⅲ．①古琴－研究－中国 Ⅳ．① J632.31

中国版本图书馆 CIP 数据核字（2021）第 088144 号

图说中国古琴丛书

丛书主编 / 刘晓睿

丛书策划 / 梁秋芬　钟志宏

黄　喆　白　桦

孔子与 幽兰
KONGZI YU YOULAN

主　　编 / 刘晓睿

图书策划 / 梁秋芬

责任编辑 / 白　桦　钟志宏

助理编辑 / 覃　祎

丛书设计 / 石绍康

装帧设计 / 海　靖

责任校对 / 肖丽新

责任监制 / 韦　芳

出版发行 / 广西美术出版社

【南宁市青秀区望园路 9 号】

邮　　编 / 530023

网　　址 / www.gxfinearts.com

印　　刷 / 广西壮族自治区地质印刷厂

开　　本 / 787 mm × 1092 mm　1/16

印　　张 / 8.75

字　　数 / 175 千

印　　数 / 5000 册

版次印次 / 2021 年 5 月第 1 版第 1 次印刷

书　　号 / ISBN 978-7-5494-2380-4

定　　价 / 68.00 元

《图说中国古琴丛书》